襲園

和美術館一起過生活

把工作、飲食、季節、職人與藝術，都裝進清水模建築裡

李靜敏　著

CONTENTS

1

如山的建築，1/2 的層層疊疊 — 6

OUTSIDE　　走進清水模的骨架與肌理

東側　　　寧靜破曉的水平天際　　　　　8
北側　　　走進溪谷看見心中的山門　　　18
南西側　　觀照內在的寧靜圍塑　　　　　30

INSIDE　　上樓下樓，移動中盡是風景

B1　　　　設計中心‧design center　　36
1F　　　　藝廊與夥伴食堂　　　　　　　48
2F　　　　spark‧會議空間　　　　　　　60
3F　　　　宿與棲‧多元空間　　　　　　72

建築透視　　東西向‧南北向　　　　　　　84

2

和美術館一起，過生活 ——— 88

食堂　　　　　和身邊的人好好吃一頓飯　　　　90
生活茶　　　　一杯茶一個角落，一瞬觀照　　　98
花道‧植栽　　自然的一角，建築的微型　　　104
書牆　　　　　山徑上的閱讀　　　　　　　　110
藝術‧工藝　　人與藝在空間裡迴音共鳴　　　114

3

空間的滋養力量
設計師家生活 —————————— 138

京都的家　　　　一間町屋，一座京都的濃縮　　　140

新竹窩村自宅　　回到村落，回到日常之美　　　148

4

極致清水模工法＋素材、
家具與燈光 —————————— 158

素材、家具、燈光　　展現空間的感知與觸覺　　160

工法・龍骨梯、懸臂梯　建構迴遊的兩種方法　　168

工法・清水模　　　　回應工藝本質的建築　　　172

附錄 ── 襲園 基本資料　　　　　　　　　178

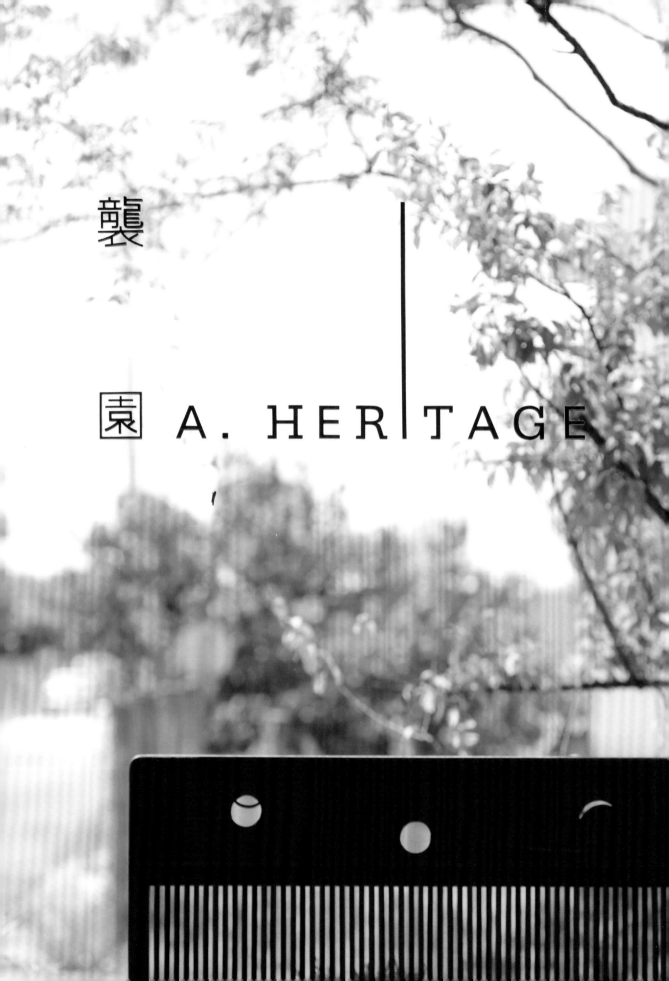

建一棟房子，似看見人生

這是一個夢想的開始……

　　最初這塊土地上，只有一圈圍籬，原木色的OSB板圈成的施工圍籬上印著斗大的白字：「這是一個夢想的開始……」時時提醒，我們一直想做的事……那幾年，夜裡下班後總會繞過來這塊基地，佇足於前，望著「斗大的白字」，想像著它未來的樣貌，從購地到付諸勇氣蓋它等了三年，真的建好了，又是五、六年後的事了。

創立一處屬於夢想家的舞台。

　　打從一開始，襲園就定義為一間美術館，想像中的美術館是職人、小農、孩子、老人家等的社區型美術館，是眾多人的舞台，承載著生活以及藝術的地方，我們冀盼著，也許某一天一個孩子、一位年輕人，或即將步入老年的長者，因為著藝術家投入的情感，因為著建築給予的感受，因為著當下的人生階段，而得到或看見他們想要的。

時常觀察前來的人，在襲園看見了什麼？

　　年幼的孩子來到襲園，可以自在地隨坐隨臥，他們可以盡情探索，隨遇而安那才是人的本性。一直深信，只有自由的靈魂才會尊重生命。而空間裡的每一個高度都有不同的景色，即便是身子低的孩子，也能有他們自己的視野。

　　這棟建築沒打算拒人於千里之外，它歡迎人們來到這裡，來到一個不是自己習慣的感官世界，感受著環境也感受著自我。重整心中的意念與自我價值；同時，也樂於款待年邁的老朋友，希望他們稍稍放下為他人而活的重量，走進藝術的美好，體會土地與蟲鳥的友善，重新回到孩童時代，莫要放棄作夢的熱情。

　　我們想要的，是用自然建築的態度，以及跨越世代的角度，來守護這裡。

　　這棟建築是全新的，骨子裡卻都是充滿歲月的老東西，以及呈現本來樣貌的素材；襲園像一座山也像是一段生命的舞台，每一個轉折、每一處停頓，都在當下被發現著。時間，在這裡慢慢刻畫，那是一種悠緩的力道，不動聲色地改變一切，也延續傳承著一切。

襲園・傳承者夢想種子的園地

　　人行道與退縮綠帶上，種下了樹木，再過一甲子，大樹會見証生命的奇蹟與世代的交替。身為設計者，我們創造了空間，卻也預留伏筆給時間，讓時間得以拉出一個軸線。透過時間，可以成就那個美好，而襲園，就是想要成為那樣的存在。

李靜敏

如山的建築
1/2 的層層疊疊

OUTSIDE —— 走進清水模的骨架與肌理
東側　寧靜破曉的水平天際／北側　走進溪谷看見心中的山門／南西側　觀照內在的寧靜圍塑

INSIDE —— 上樓下樓，移動中盡是風景
B1　設計中心·design center ／1F　藝廊與夥伴食堂／ 2F　spark·會議空間／ 3F　宿與樓·多元空間

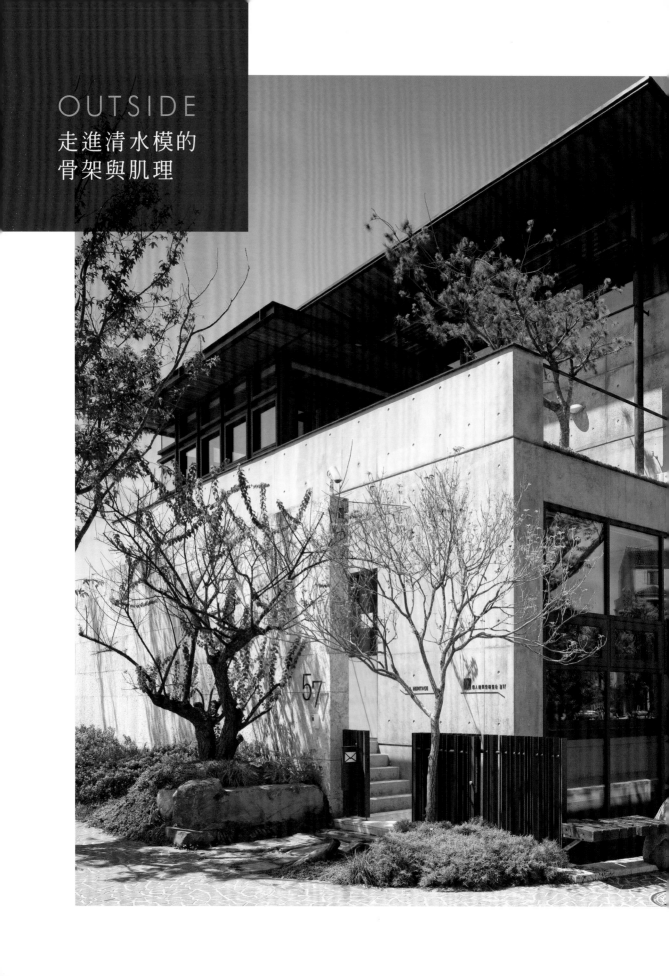

OUTSIDE
走進清水模的
骨架與肌理

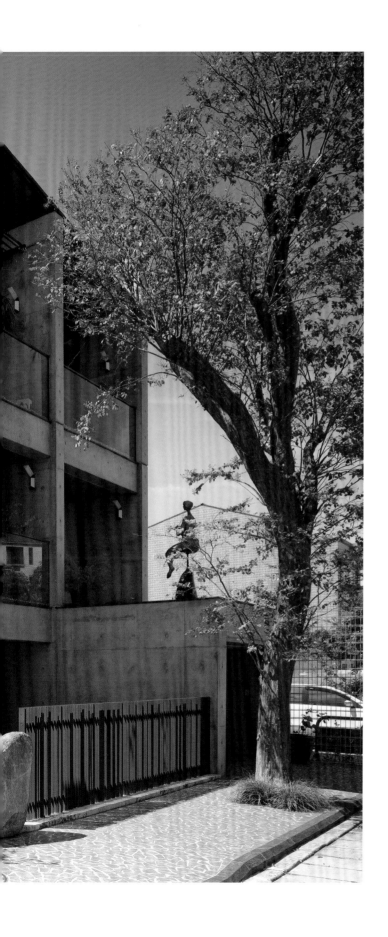

東

—

EAST

寧靜破曉的
水平天際

就像是為了日光而存在，整棟房子以六道厚實、高低參差的牆體，架構出一座山勢的姿態，從東方第一道光升起的同時，襲園，用一整棟清水模建築，記錄著日出至日落的軌跡。

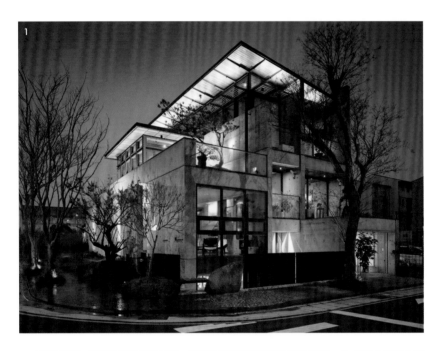

1 夜間的襲園，透過外牆的間接打光，輕薄的屋簷呈現輕盈欲飛的樣貌。 2 從室內透出的燈光，搭配室外彰顯建築輪廓的戶外照明，厚實如清水模建築也顯得剔透起來。 3 由壁內折射透出的燈光，映出前後牆體的質地對照。

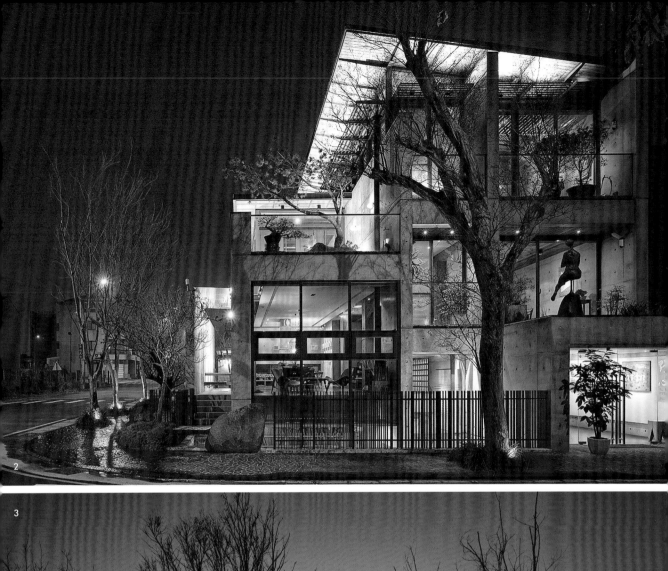

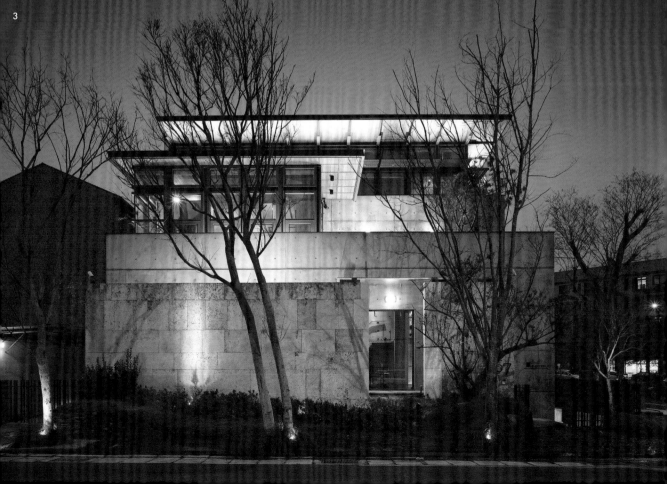

4 通往一樓食堂的側門，就隱身在厚實石牆後。 5 厚石牆背面，裝置著自然的框景元素。 6 從東側石牆與清水模主牆間，視覺直接穿透南側停車區。 7 入口處，石牆與清水模主牆間的鏡面玻璃，便是B1F工作區的採光天井。 8 襲園的入口，向右走至地下一樓主大門，向左走上踏階至一樓食堂口。

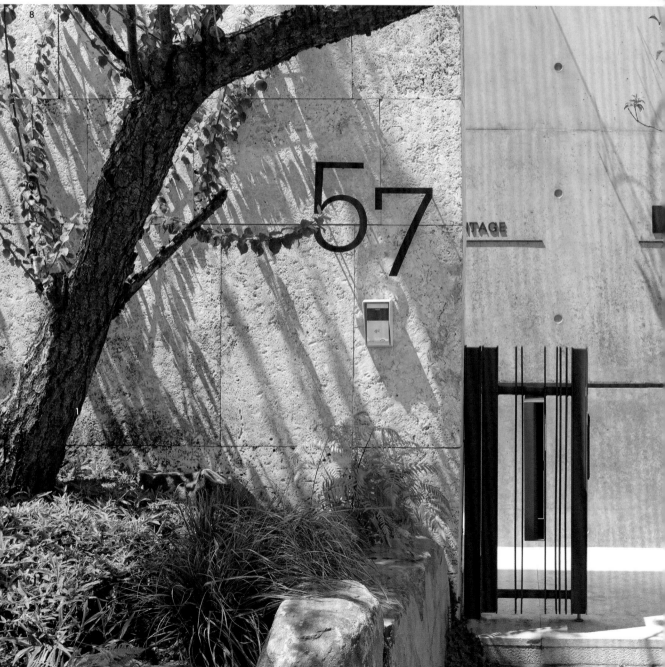

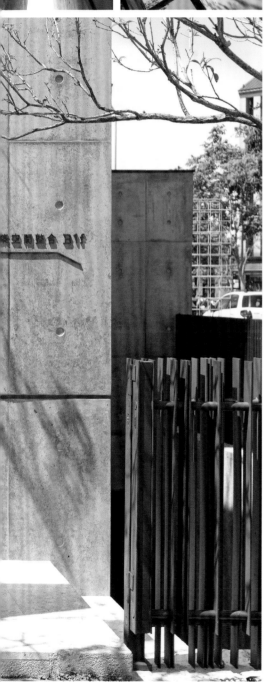

山的微型，未來都市的角隅之地

　　山影隨形，說的便是襲園。

　　從正東邊的視角看襲園，建築立面是由一片片山壁構築，從第一道東牆，到最高的西牆，山壁的高度由近而遠逐漸增高，宛如山的重巒疊嶂。每個橫向或縱向的層次裡，皆隱藏許多如同溪豁般的「虛」空間，與山壁的「實」交錯著，削減了建築予人的巨大壓迫。

　　清水凝土的石壁氣勢，僅僅只用數片山壁的概念，架構出的卻是一整個自然的壯闊世界。打從最初的手繪草圖中，便已經將這樣的意念注入，一座山的微型，就這麼地座落在青埔高鐵站的不遠處。

　　向下挖掘一層樓，再往上拔高，從踩踏、上下、眼觀、耳聽等體察，遊走襲園，宛如山徑的動線充滿曲折變化，有羊腸小路、有陡峭階梯、有凌空索橋，流暢地將行走山中的體驗，完全映在建築裡。從白天到黑夜，無論是日晷移動形成的暗影，或是內部照明的燈色渲染，加以內部發生的藝術活動，使得襲園成為一座表情豐富的山。就像攀登一座山那樣，這棟建築物的每一個轉折，是一幕景，也是一個停頓點，就像人生，行有時、停有時，總有那麼一刻是最美好的。

　　位於角地的襲園，是當初刻意的選擇，一直以來，角地因為兩側接鄰道路，使得建築線必須退縮，以做為人行道或是都市綠帶使用，相對於單面臨路的建地，縮減了更多的使用面積。然而，襲園之所以鍾意這雙面臨路轉角之地，除了前方的綠意公園，更因為這是都市難能可貴的一塊土地。與生俱來的條件，使得它與外界的接觸面積變多，東西迎光，南北抱風，因著晝夜、四季滋養出不

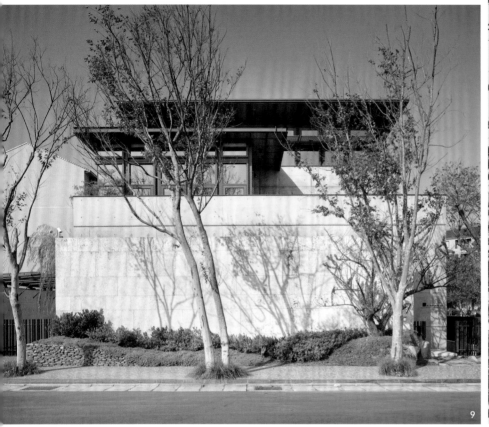

9

同面貌。

　也由於位在新興的重劃區裡，可以想見未來高聳樓房與街道，會讓原本寧靜的住宅多了一分喧鬧擁擠，於是一層安據於地下、三層靜默立於轉角的襲園，不和外在世界爭嘩。而是一派自在地用原生樹種：九芎、櫸木、七里香……環繞出一個守護的空間。用時間養出一棟建築，這樣的意念，不只體現在自身的建築內外，也展現在季節的更迭，溫潤的清水混凝土外牆，盤上了細密的綠色爬牆虎，外圍環繞的樹在暖季枝葉繁盛，寒日枝葉落盡一片光潔。

　最初宛如城牆般、堅固存在的珊瑚岩東牆，之後也隨著人們與建築的互動與衍生的故事中，拓出了一道山門。於是，梅樹下的小佛隱居草間、老石階步步鋪陳，至於後來才加入的山茶花，則顧全著山門的私密，也替這片山牆勾勒出婆娑樹影。這是打從一開始，就已經準備好的未來空間，想像著日後的人車雜沓，特別在街區的這個角落，以寧靜的自然，讓每個紛亂的心，都能夠在行經與駐足之後，得到撫慰。

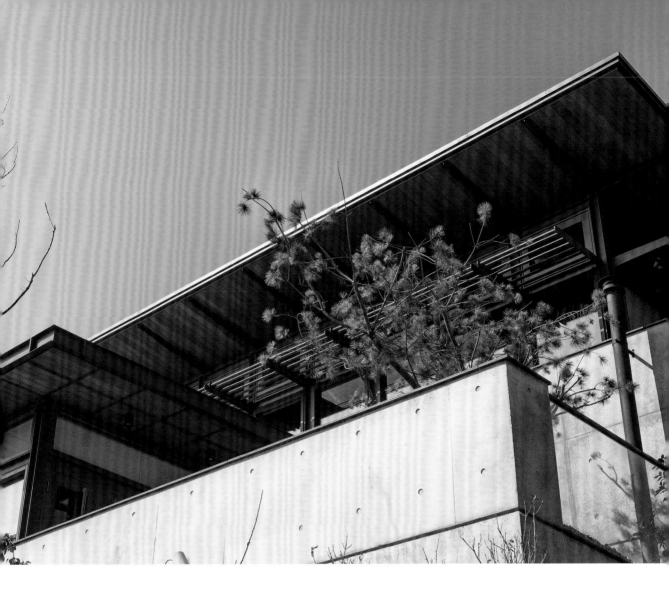

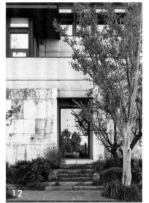

9 從東側可以看出襲園的高低層次。 10 屋簷的鐵木結構，為清水模建築增添了文風。 11.12 原先的珊瑚岩牆體，之後另闢了一道綠苔鋪階的隱秘山門。

《單斜設計屋頂》

襲園的屋頂採單斜設計，屋簷纖細的線條與牆垣、窗框平行，構成立面水平線條的一部份。從北立面看襲園，可清楚看見屋頂傾斜角度，若站在東立面觀賞的話，那屋頂如薄紙一般輕盈覆蓋著。由下往上眺看，這屋簷是一條劃過天際的細線，能纖細至此，其秘密來自於厚度—— 那屋頂加上樑深只有 25 公分厚。

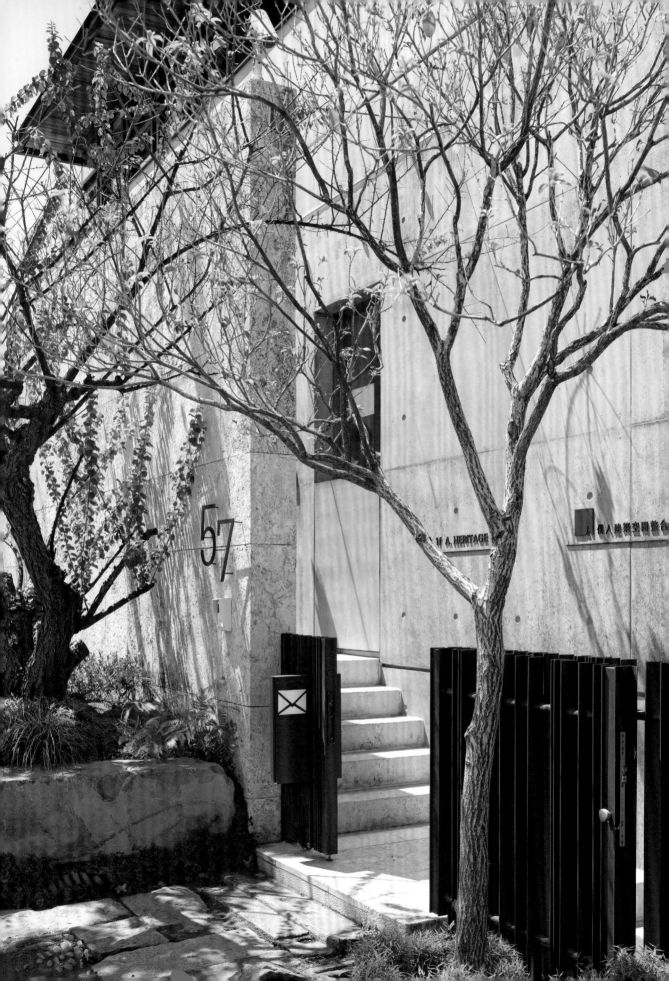

13 溪石坡崁：將台灣田間風貌引用做為庭院元素，形成昆蟲與植物生態圈。 14 安山岩人行道：以安山岩拼貼的人行道，一如山石延伸。 15老宅石門楣：側門踏階是特地從台灣老宅尋訪的門楣，老石材的古樸質地一如小山徑。撥開豐美的銅錢草，小佛就在其間。 16 人行道邊緣的綠化帶，成了大自然在城市裡的棲息地。 **左頁** 襲園利用錯層手法，模糊人對樓層的既有觀念。襲園特意抬高的一樓地板，創造出人行道的高度落差。

《老台灣景觀素材》
東側牆角以景觀素材記憶著老台灣歷史，如踏階的老石條，有砂岩打成的壓艙石、老宅拆下的石門楣，而護圍植物的石砌牆，則是模擬台灣田間坡崁，涵養出讓鳥類與昆蟲可以棲身的外圍綠帶。

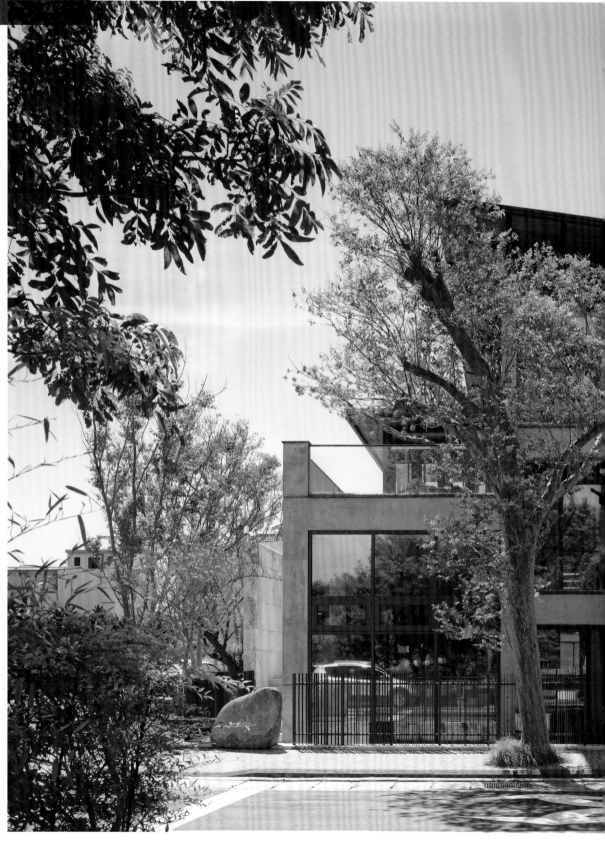

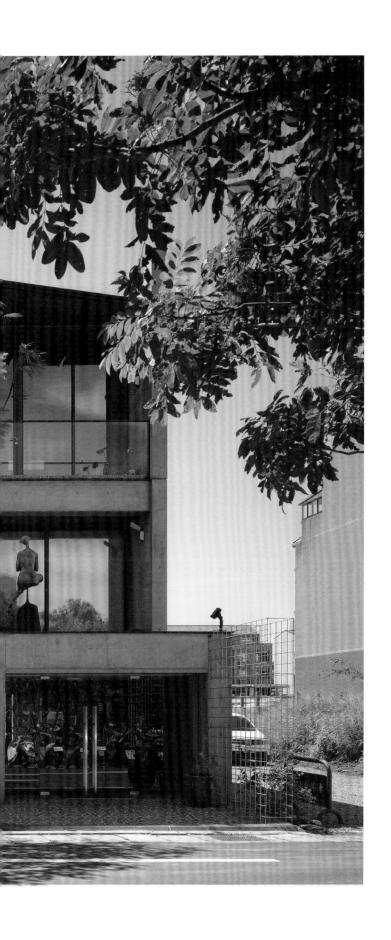

北

NORTH

走進溪谷
看見心中的山門

在緊迫的都市環境裡，襲園放下對界線的執著，選擇後退一步，用一座滿佈綠意的溪谷，豐富建築的內裡，也謙讓出親切的尺度。可以說，這是一棟沒有圍牆的房子，無時無刻不在向自然招手。

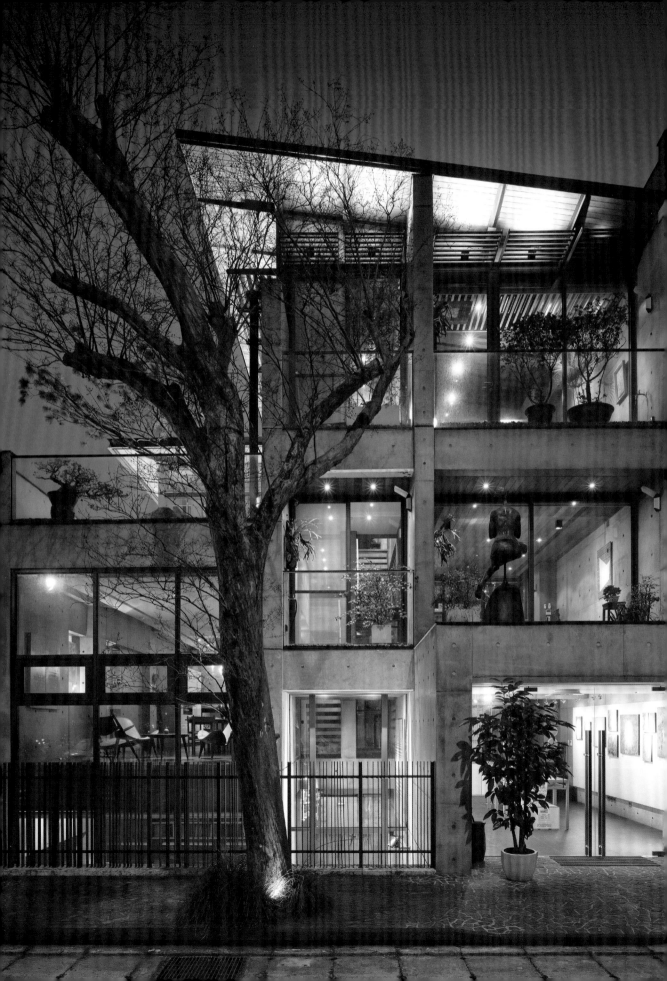

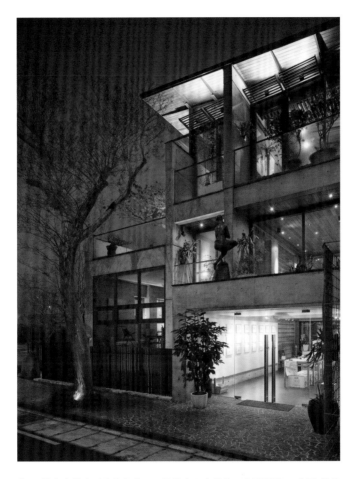

右頁 從夜晚燈光透出的程度，可見北立面大量使用穿透材料。 **左頁** 從北面看去，各樓層的景色甚至梯間的串連皆一覽無遺。

1.2 北立面還有另外一個門叫「a window」，是美術館的入口。 3 二樓凸出來的露台，上頭立著一尊抱貓的女人像，寧靜自在的神情無時不在享受建築的美好時光。 4 從外觀可以看到 1/2 的錯層設計，全景的落地玻璃窗與玻璃圍欄，減少阻絕視覺的障礙物，讓建築內在風景可以釋放出來。 **右頁** 人行道以不規則的安山岩片拼成冰裂紋，細膩工法是建築的意匠之在；而轉角的鳥踏木是都市暫留的節點。

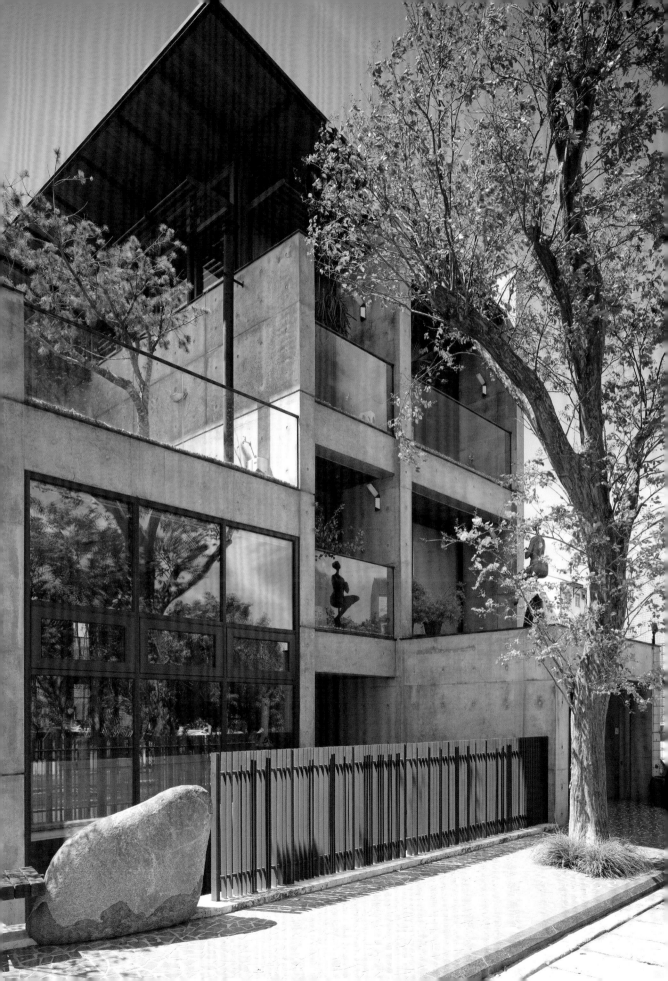

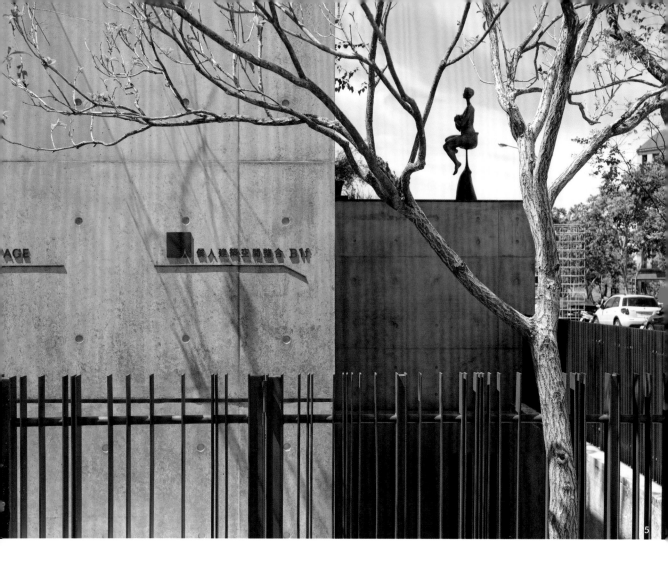

用建築奉茶，你我共享的美好停駐

打開建築，分享內在風景。

襲園就像行旅途中的奉茶休憩地，奉獻一片無私的風景，予以過路人消暑的涼蔭、蟲鳥生存的棲地，用綠意滋潤水泥叢林，為都市讓出那麼一點餘裕與自在。

站在兩條路的交叉口，襲園以無圍牆的設計，向世界分享內在風景，在北立面一退一進的空間盒子中，隱藏著山澗溪谷般的間隙，以及懸空斷崖般的露台，就像大自然也隱藏著無數留白的「間」（空間）。

在結構起降的褶皺之中，還包容著無數精彩細節，谷底有涓流溪水，地表有踞石灌木，而高處的平台則有一尊抱貓的女人雕塑，她垂目側耳，聽風絮語，讓人當下明白，這建築的退一步，是生活的進一步。

撤除自我界線，襲園從改變街道開始，以清透的立面、可穿透的欄杆、手打的石頭鋪面，消彌建築與街道格格不入的落差感。

建築的轉角，有青斗石與鳥踏木組成椅座，這是吸引過客停留的節點。在這裡坐一會兒，欣賞人行道的風光，吻合清水模調性的安山岩鋪面，每一片都是不規則形，在石

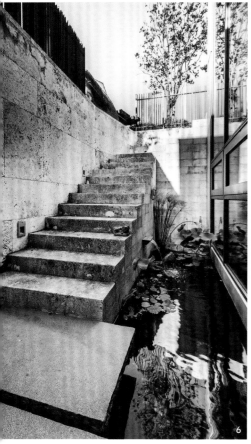

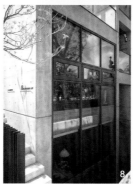

5 北欄杆環繞著，成為地下一樓深谷的界限，一樓藝廊凸出的入口側牆，成為遠端視覺暫停風景。 6 以山徑與溪谷為概念，從踏出的第一步便開始有著行走在山中的心境。 7 走下石階，水景入眼。 8 從地下一樓一股作氣串連至食堂的大尺度窗景。

片與石片之間，卻以精巧的對位模擬出老青瓷的璺痕。在這送往迎來的一哩路上，佈滿歲月足踏的痕跡。

動線的目的在創造感官經驗。

襲園共有四個門，有車行的門、人行的門，有自家出入的門，也有為訪客而開的門，門的背後各自通往不同動線，每一條動線都是一趟旅行。

不過，襲園卻把最具象的入口藏在地面下，必須拾級而下，走到溪谷的深處，才能發現它的存在。

從地面到地下，宛如走下山谷，沿途有梔子花、山茶花、梅花、七里香、欅木、九芎相伴，因四季皆有不同花開，交織的香氣記憶也就越加鮮明。打開耳朵，山谷底傳來淙淙水聲，石階下方的水塘有水瀑打落，水草簇生，不時有豆娘飛來點水，這座擬態埤塘池畔充滿了自然的聲響。

人在抵達建築之前，首先經歷這麼一段愉快的冒險，過程中，感官將逐一打開。這是襲園最戲劇性的入口，卻也是最理所當然的入口。

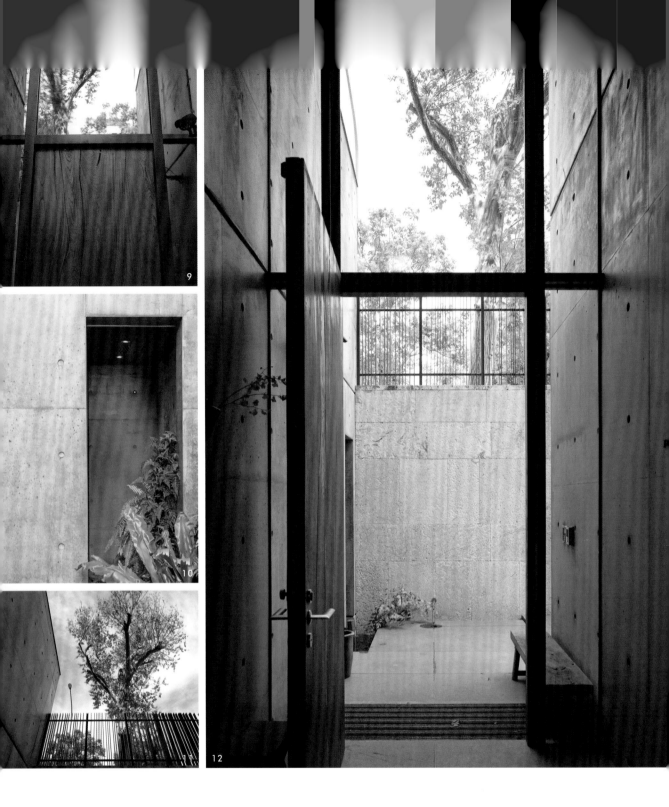

9 山門的設計概念為「有天有地，有陰有陽」，門的左右與上方留有餘裕，間隙鑲嵌玻璃，留白給山水。 10 外牆與建築脫開的內凹處恰好是洗手間位置，可將風景引入室內。 11 站在谷底回望，天際線可見人行道上的九芎樹，樹影搖曳生風，與建築相映成趣。 12 山門正對著院裏的九芎樹，拉成一條充滿季節感的中軸，夏季有白花翩然飄落，冬季的玻璃上則映照寒樹枝影。

起點 《南方錄》有云:「露地乃通往心無塵垢的浮世之外。」不鏽鋼管與圓洞所組成的現代蹲踞,具有提醒洗滌心靈的意義。

《蹲踞,夏至時的一線天光》

茶道稱庭院為「露地」,意指由浮塵進入世外,轉換心情的準備之所。溪谷庭院的角落,有一座以不鏽鋼管與圓洞所組成的當代蹲踞。蹲踞是進入茶室前,供洗滌淨手之用,也是藉「蹲下來」的動作提醒謙卑之意。蹲踞的圓洞是地板中軸的起點,銜接一條通往室內的不鏽鋼鑲線。夏至正午,陽光從天窗穿越樓層打在鑲線上,閃亮的中軸再次提醒蹲踞的意義。

進門 不鏽鋼鑲線從戶外露地,進入室內。

轉出 鑲嵌到了空間深處的書房轉折通往南側的外山谷。

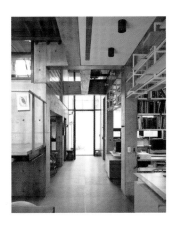

穿越 不鏽鋼鑲線沿著地板貫穿空間,形成空間的中軸。

終點 最終結束在樹穴,從起點到終點有著「飲水思源」與「吃果子拜樹頭」的意涵。

《天際線與俯視》
好的園藝設計必是建造者與工匠的默契之作，襲園全區植栽設計順應著建築的山勢而走，每一層次都有不同植栽，每一個高度都有不同風景。東側的綠坡模擬自然灌木叢，灌木叢下生長著蘭花、銅錢草、蕨類、苔蘚、羽竹等。北側人行道上有九芎樹，溪谷的石壁上有苔生，池裡有水生植物，吸引蜘蛛、豆娘等昆蟲棲息。西側則有爬牆虎、霹靂、蔓榕等地披植物張狂爬生，將冰冷的混凝土牆穿上綠衣。同一個位置，站在低處看到的是樹幹，在樓上看樹梢，這些植物與建築、與光線結合在一起，形成的樹影與漫射都是不可被切割的，都是建築風景的一部分。

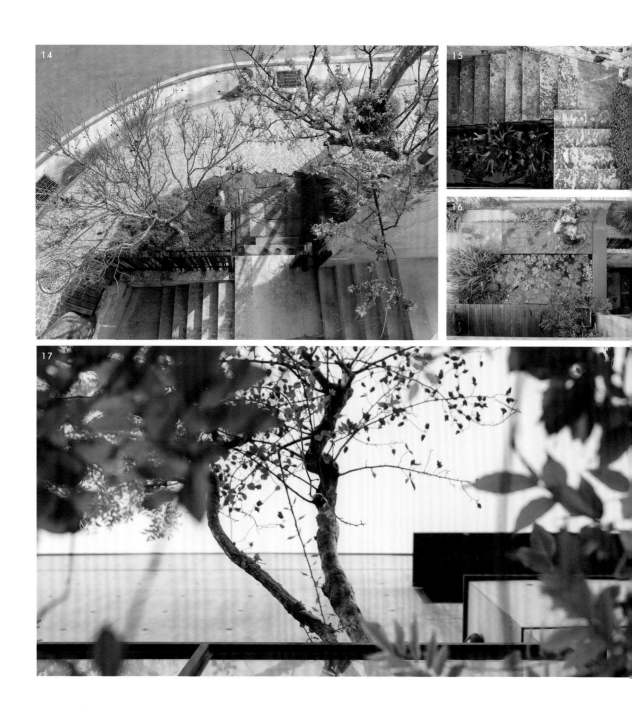

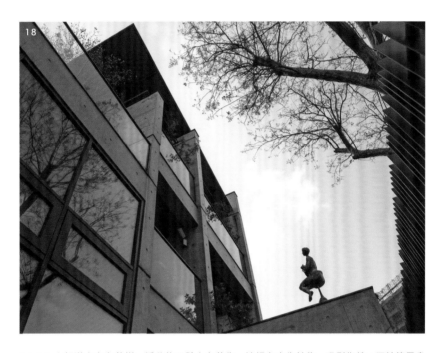

14.15 人行道上有九芎樹，溪谷的石壁上有苔生，池裡有水生植物，吸引蜘蛛、豆娘等昆蟲棲息。 16 二樓露台裡則有小池塘，躺在水面上的睡蓮、鳶尾以及荷花各季輪番花開，充滿了色彩。 17 後院的光蠟樹與陽台的九重葛老樹，開花時節不同，讓四季都有風景。 18 台灣原生的九芎樹冬季落葉成寒樹，與玻璃相映成趣。

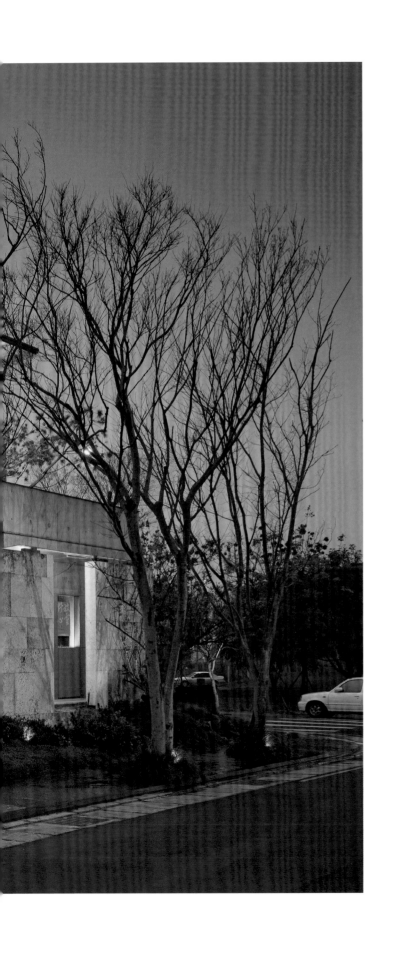

南・西

SOUTH · WEST

觀照內在的
寧靜圍塑

外在世界雖然精彩，但襲園是
有所選擇的，南側與西側選擇
以牆圍塑，一道因為氣候形成
的高牆，溫柔保護了內在空間
的舒適，一座深幽的山林谷
地，營造屬於自己的理想境
界。襲園向外伸展，又回到內
在的世界。

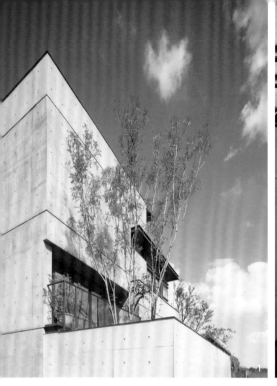

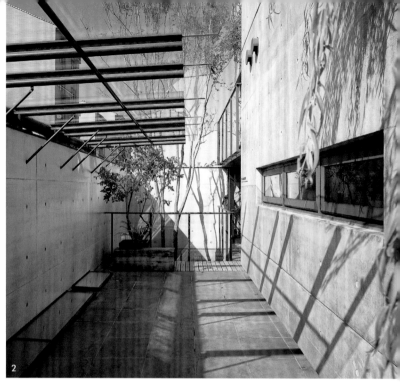

1 南側立面設計的用意主要在保留棟距，當臨屋貼著圍牆蓋起來的時候，建築仍然保有呼吸的空隙。 2 唯一非為行人設計的入口在南側，車道塑造的氛圍卻不太像車庫，反倒像是一個留白空間。車離開後，車庫變成庭院的延伸。 3 從車庫走進建築，動線上刻意放置盆栽，行走閃躲的感覺，好似在探尋秘境。

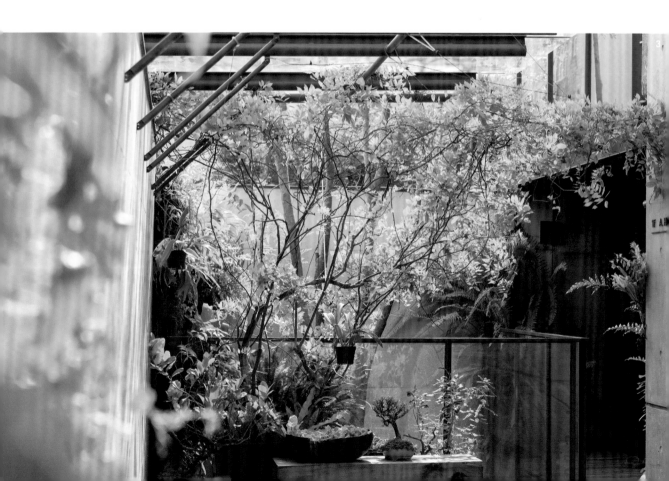

高牆沈默，卻讓人察覺內在風景

　　襲園由一道道山牆構成，遠近交疊的山牆使得建築高度逐漸攀升，自最低點的東方走到西方達到最高點，在西立面隆起成為一道高大的山壁，這道山壁厚達30公分，卻是全然的封閉，沒有任何的開口。這堵牆是建築信賴的倚靠，阻絕了西曬熱度滲透，維護室內的舒適性，同時也是一道有禮的界線，使建築與鄰地親密卻不互相侵犯。

　　在南立面的設計上，襲園以山谷取代高牆，意在保留棟距，當臨屋貼著圍牆蓋起來的時候，建築仍然保有呼吸的空隙，而谷底種著台灣原生光蠟樹與大量蕨類，自在伸展的枝葉溫柔覆蓋整座山谷，重現台灣亞熱帶山林的意象。夏季時，綠谷向南風招手，此時要是打開陽台落地窗，涼意便一湧而入，滯留室內的暑氣也就被驅走了。

　　轉過身，從外山谷看向建築內部，裡頭亦有一座由書架所砌成的內山谷，這兩座山谷隔著玻璃窗相望，外風景與內風景如此不同，卻是彼此凝視，互為觀照。裡與外變得越來越統一，越來越安靜，而變化卻悄然發生。覺察一瞬間，心已經在家了。

　　形隨機能才美得自然。

　　清水模建築的雕塑特質，全表現在襲園的南側立面，由兩個盒子相扣而成的造型，推敲自使用機能，凹處為山谷，凸處為車道，兩者用簷廊、陽台、走廊牽引動線。空間配件的關係被妥善處理，比例達到協調的狀態，因而散發出一種美。這種美不矯飾，收斂簡潔至──沒有可被移除的累贅，每個部分都有作用，缺一不可。這正是現代主義「形隨機能」的觀念。

4 南立面是由兩個盒子相扣而成，是所有立面中最具「雕塑感」的一面。 5 銜接車庫的迴廊，或是2F所使用的陽台，都是建築對外對內的重要中介（Intermediary space）。

襲園的簡約卻藏有精彩。西側高聳的禿牆設定為地披植物的舞台，建築轉角的點焊鋼絲網牆是綠意的根源，地披植物由此而生，蔓延到建築的北側與西側立面，當建築蓋好三年左右，爬牆虎、霹靂、蔓榕已為牆面襲上厚厚綠絨，以無機硬體乘載有機生命，這也是建築有了溫度，成為家的開始。

從車庫經過走廊到室內的過程，首先繞過一株盆景，行過一座山谷，眼前有光蠟樹筆直致意，頭頂有九重葛落英繽紛，這是襲園和人打交道的方式，它不急著要人走進來，而是留予一些空間，用來欣賞，用來感受。無論晴雨，襲園為人留了一席之地，收好雨傘、拭乾濕衣、坐下脫鞋，把自己準備好，無論是建築還是人生，都能從容面對了。

6 這道「點焊鋼絲網牆」是臨時性的，當隔壁的房子蓋好了之後，就可移除，讓人行道延續。 7 剛落成的時候，西側牆面感覺相當寂寥。三年再看，爬牆虎已狂妄蔓生，牆的風景截然不同，充滿了表情。 8 西側立面是一道純粹的牆，牆厚達30公分，沒有任何窗戶，主要考量是為了西曬隔熱以及臨地隱私。 9 建築轉角，用點焊鋼絲網做成的牆，是加強建築圍塑感的綠籬，也是讓地披植物蔓生到建築北側的橋樑。

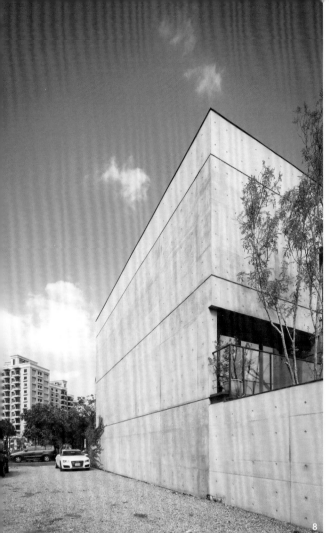
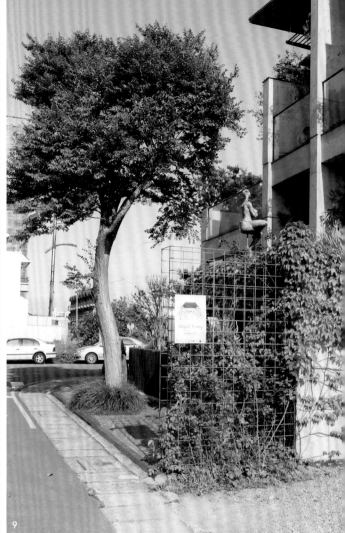

8
9

《屋頂機能細節》

襲園的屋頂設計配合全棟建築使用Low-e雙層中空隔熱玻璃,加上外部百葉遮陽、內部風琴簾遮陽與梯間煙囪效應可以有效排熱,屋頂層僅用鋼樑、玻璃纖維、OSB板、柚木企口板構成,雖然只有25公分厚,便能滿足隔熱條件。為了讓屋頂結構達到最大輕量化,所有空調管道不吊掛在屋頂下,而是在灌注混凝土時預埋於樓地板上。比例平衡的結構除了考慮美感,同時也與機能一體設計。襲園的屋頂就像獨角仙的外骨骼,沒有裝潢修飾所見的全都是本質。

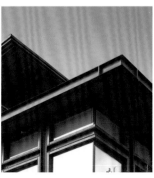
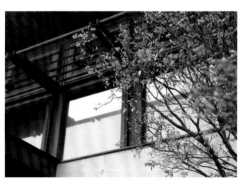

南側 東南側 東側

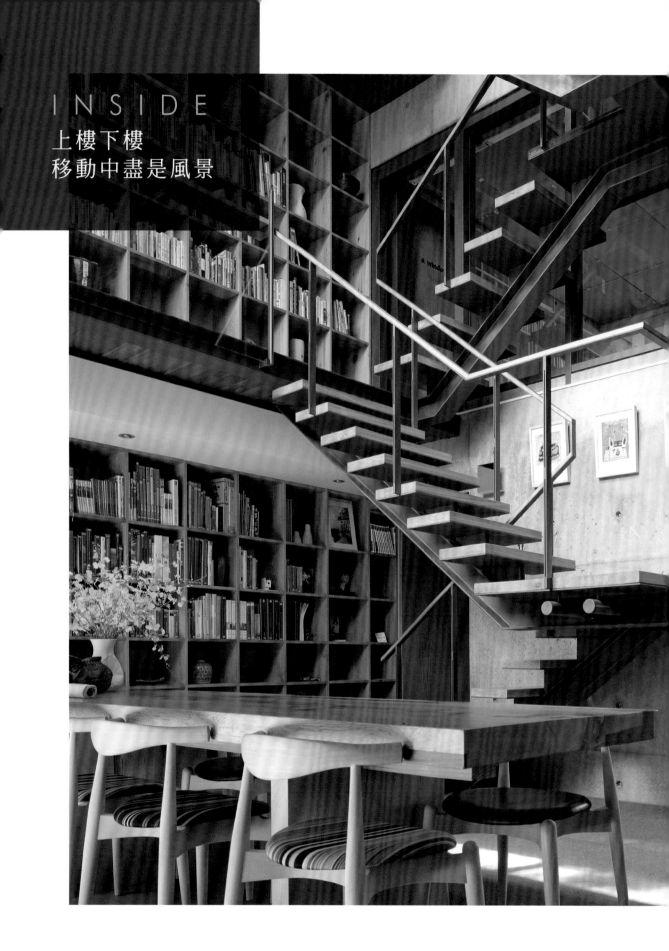

INSIDE

上樓下樓
移動中盡是風景

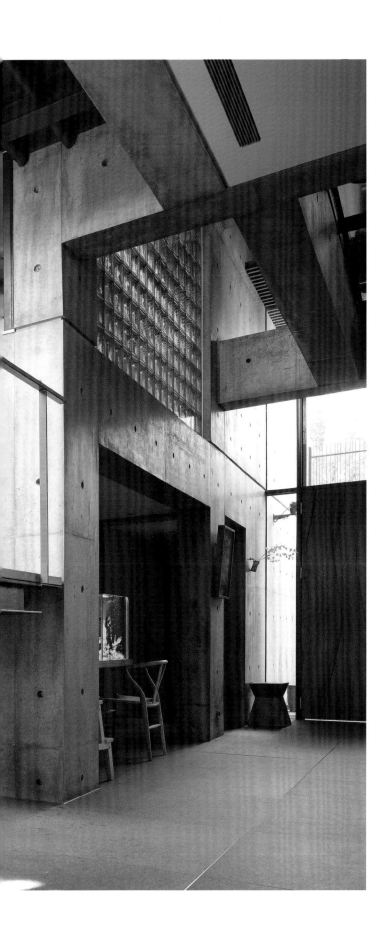

設計中心
design center

———

B1F

構築迴遊建築的動線

地下及地面層的天井，既巍峨、也險峻，站在這建築之山的懸崖，一支鋼構的樓梯自空間最深處飛騰直上，襲園以1/2錯層轉折的動線，走走停停，為求道者鋪陳一條趣味盎然的知識之路。

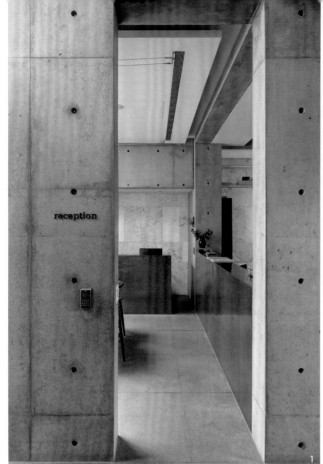

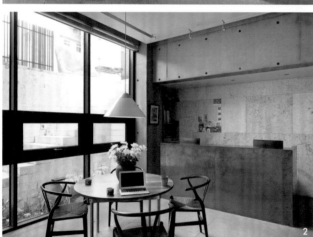

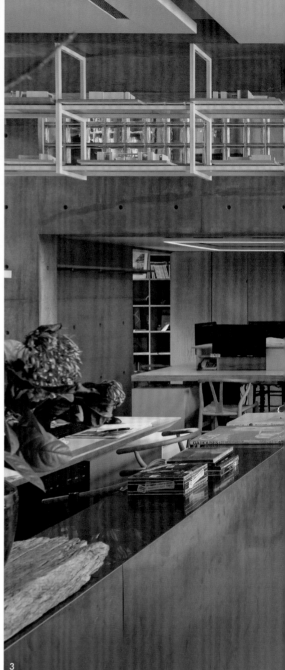

1 從大門走進，左側獨立空間即是接待區。 2 接待區的窗戶開在半高位置，除了具有通風作用外，也是坐下來聆聽山澗的好地方，望著外頭的枯木流水，人就像躲在山谷裡乘涼。 3 全通透的工作區，使每個角落都可以共享風景，例如位在角隅的水族箱，因環扣空間對角線，常在轉身之際，不經意獻上驚喜。 4 水族箱右轉進入洗手間區域，洗手台藉由東邊陽光打在水面上的反射，在珊瑚牆上產生波光粼粼的效果。 5 在玻璃牆與石牆中間製造窄隙，使庭院水景可以延伸進入。

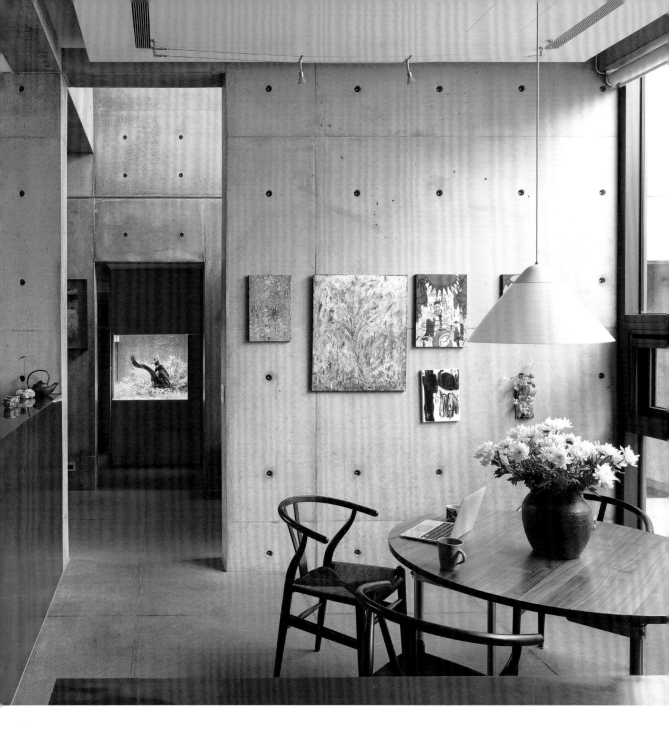

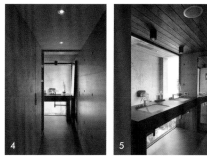

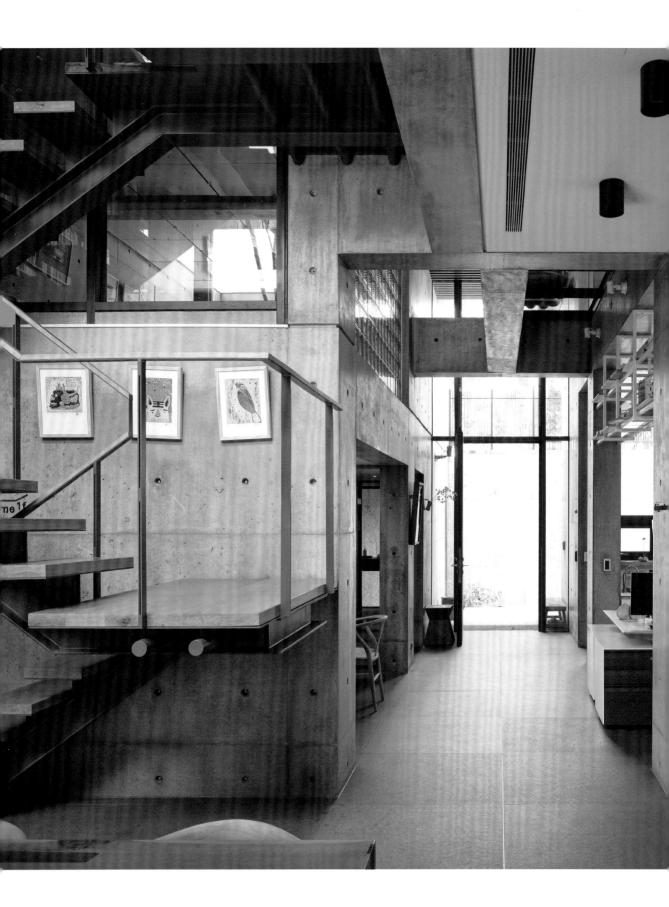

左 一條細細的不鏽鋼鑲線貫穿整場，日正中午的陽光打亮這條閃閃發亮的線，隱喻著空間的中軸。下 光線下閃閃發亮的珊瑚石牆，材質具有細密氣孔，有助調節潮濕地氣，讓地下室空氣品質更為清爽。

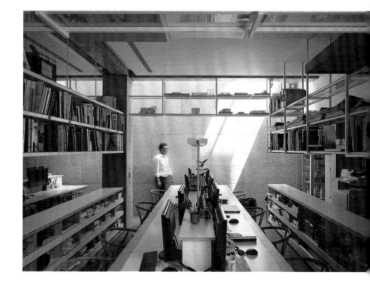

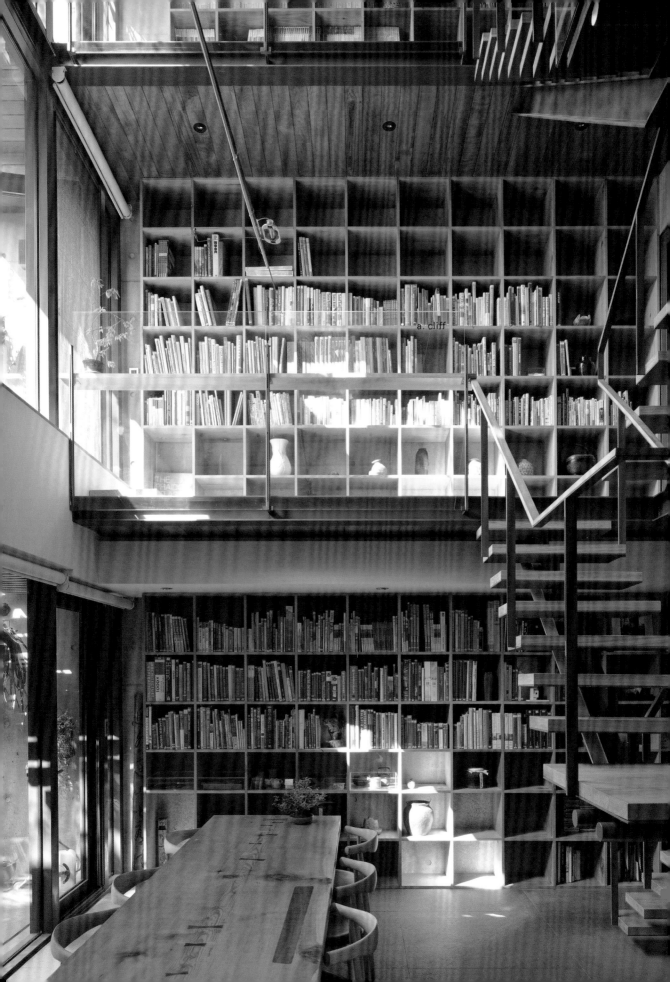

通天懸崖，開啟求知的一線天

一波三折盡現峰迴路轉。

做為工作者的聚所、職人的展場、以及生活的美術館，襲園肩負建築理想的責任，卻也有回應使用者需求的義務。當這棟建築決定以「美術館」與「設計中心」的雙重身分生存時，襲園首要思考的，並不是如何切割空間，而是怎麼設計動線，給予參觀者一張無形的遊園地圖，讓設計中心的工作者保持隱私與自在。

襲園將設計中心安穩地放在地下室，讓參觀路線停留在地面層以上，而一座貫穿地下及地面的天井，讓空間的兩岸有了凝視彼此的看台。一個眼神、一個微笑、一個揮手，每個角落都能被關心到。獨立，並不意味著必須孤立。

天井如同懸崖，是自然界裡的大留白，卻也容納無數可能。襲園為懸崖建造了一座巍峨的書牆，並以一支蜿蜒的龍骨梯，架構出樂趣盎然的求知道路。這座樓梯是環扣動線的關鍵，同時也是空間與空間、人與人的會合之所，樓梯每5～9階就有一個轉折，這些轉折在每半層形成平台，有些平台提示動線轉向，通往展演空間、食堂、會議空間等處，有的則伸展成為空中的索橋，凌駕在挑高的書牆上。它不單純只是上下的通道，也是過渡空間的中介。

每一條路徑，都是沒有停止線的想像。

襲園在山谷裡暗藏許多小徑，這些小徑通往深邃之處，激發起探尋的好奇心。打開山門走進來，玄關有如峽谷的入口，頭頂上有梯間縫隙灑落的天光，給予谷底珍貴的一線天，而左右兩旁則有結構自然形成的門洞，

上 參觀美術館的人，即使無法進入地下室，也能一窺空間底層的活動。 **下** 樓梯引領風景，往上走或往下走都有不一樣的風景，即便轉身再走來時路，回頭也能咀嚼出況味。 **左頁** 龍骨梯是建築在懸崖峭壁上的書法，結構僅以上下兩點為支撐，從地下室攀升到2樓高度。這樓梯的一轉一折有捺筆的鋒迴，有啄筆的小巧、長掠的輕快，結構一氣呵成，正如書家所說「每畫一波三折筆」。

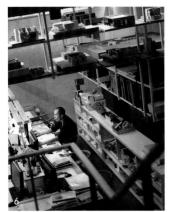

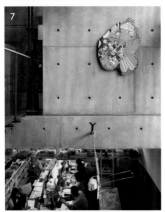

通往接待區、更衣區、洗手間等。地板上，一條細長的不鏽鋼鑲線筆直貫穿，成為空間的中軸線，它無形中引導著步伐。

開闊，一如原野！即便是容納人數最為密集的辦公空間，仍然是以長桌序列的形式來安排座位，區域間僅利用懸吊置物架與半高櫃界定，除了洗手間以外，沒有任何一道實質的隔間牆，人站在任何一個角度，視線都可以深入到空間最遠的對角。

為了破除地下室陰暗形象，襲園將兩面大牆與天花板脫開，改以安裝強化玻璃，使地表陽光可以流洩而入，以節約日間的人工照明。在東側牆上，導光設計尤其精彩，這面牆跳脫了清水模，是由珊瑚石砌成，明顯是東立面「曙光之牆」的延伸，從地面層直接貫穿到地下室，一半裸露在地表，一半沉積在地底，豐富的陰影表情彰顯岩層的歷史感，暗示建築如山之崛起的誕生過程。

6 利用懸掛置物架與半高櫃區隔空間，沒有實際的牆面隔間，仍舊保持整場空間視覺的穿透性。 7 天井有如懸崖，這面留白的牆面卻也是展示大型藝術品的最佳位置。 8 建築工作經常產出大量模型，懸掛置物架將收納物變成了展示之一，解決了這個煩惱。 9 工作區即使在地面之下，採光卻十分良好。 10 從大門進入，抬頭即可望見建築本體的結構之美，兩側通往不同空間的動線，創造出流動的暗示語彙。 11 地下一樓的工作區，緊鄰著挑高三層樓的開闊場域，錯落出鬆馳有度的空間表現。

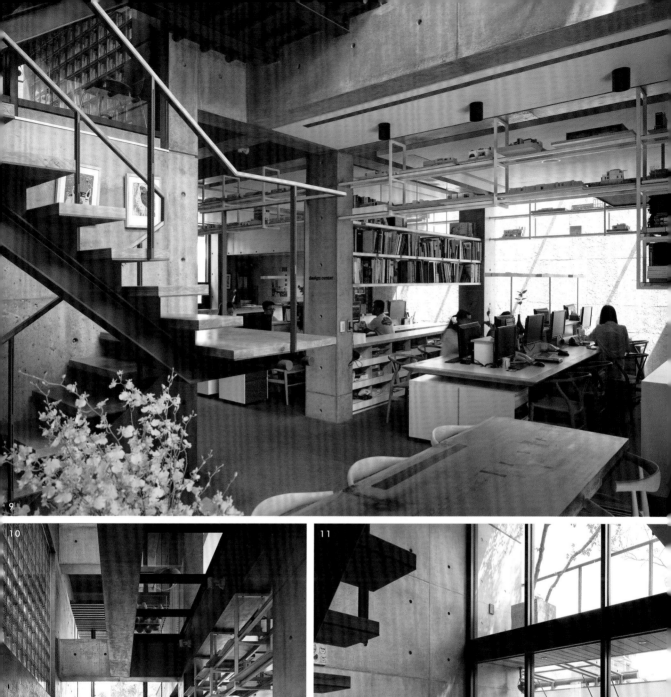

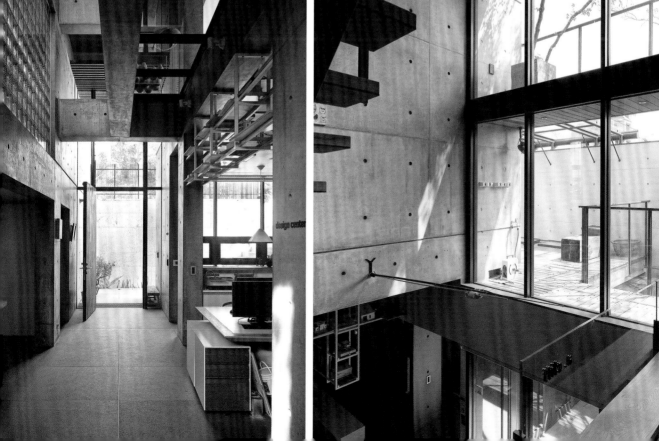

《南側天井庭院》

南側庭院是外山谷，以穿透的玻璃隔間，與內部的山谷對望著。在內部與外部的L形交界，襲園將立面向內退縮，於上形成了陽台，於下形成了簷廊，在不同高度上製造引渡內外空間的中介，呼喚著人走出來。

外山谷的植生牆上生長著各種蕨類與蘭科植物，是台灣低海拔景色的寫意擬態。整片植生牆底部以鐵絲網為主，便於將植栽、灑水系統掛埋於其間，可依季節替換植物，展現生生不息的綠披表情。

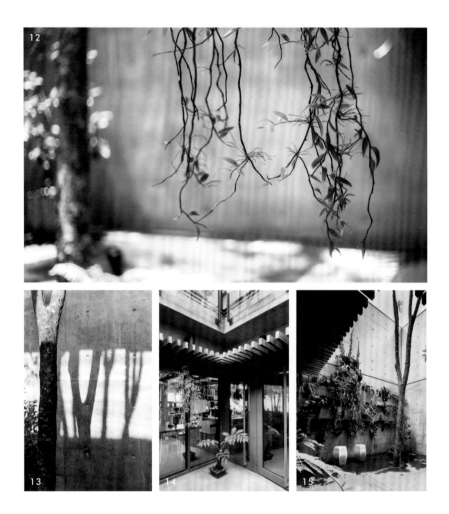

12 南側的庭院風景，有從山谷狹地而生的闊葉樹，也有從天而降的垂藤，或是懸在壁上的蕨類，意在模擬台灣亞熱帶山林的豐富生態。 13 後院種的光臘樹是獨角仙喜愛棲息的原生樹種。 14 南側庭院與建築交界的L形簷廊，天花板的木條銜接處，呈如「回」字，設計相當細膩。 15 內退的簷廊，天花板設計取自茶室「緣側」概念，意指房舍外緣加建的木質通道，遮陰的木條可濾去強光，既非內、也非外，成為內外的中介。 **右頁** 隨著時間的累積，天井庭院原本光潔的牆體，也已然生成一片繁盛的綠牆。

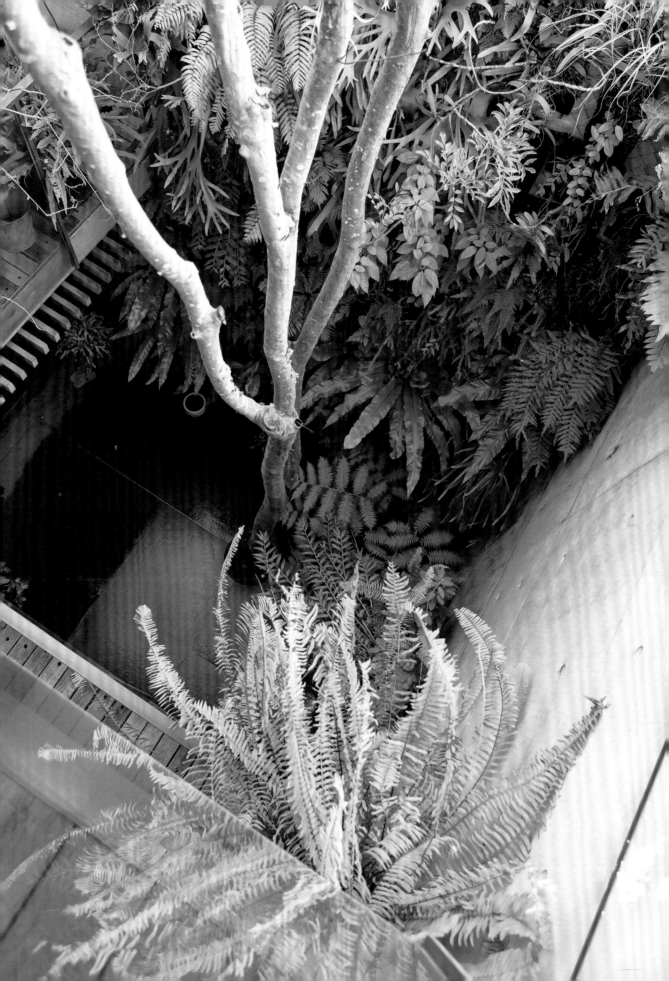

藝廊與
夥伴食堂

——

1 F

人與人匯聚的
精神場所

深信場所的力量，襲園在迴遊
動線的端點，安置了一方棲
地、一個洞穴，利用這些空間
與生俱來的特質，吸引人群來
此，在相遇、交談、激盪之
中，創造出襲園的生活樣貌，
在建築裡蘊釀出色彩來。

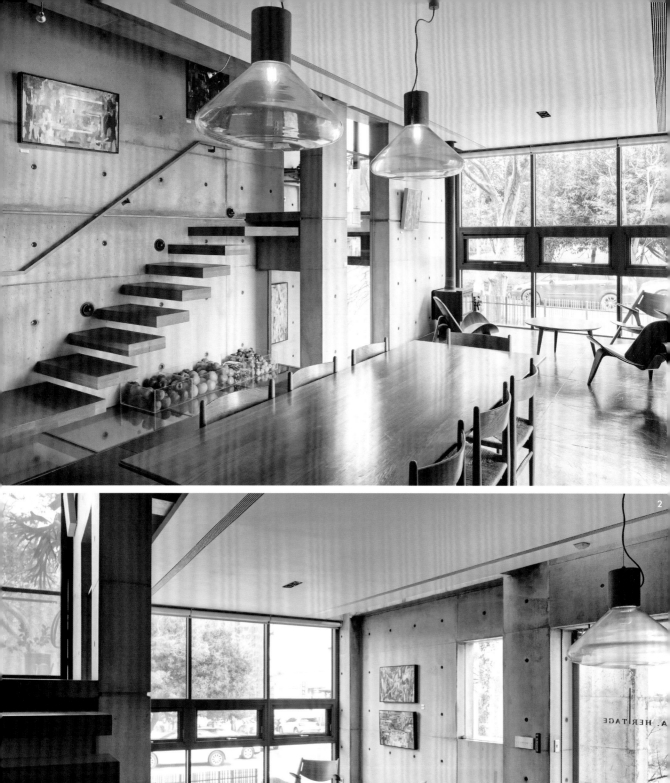

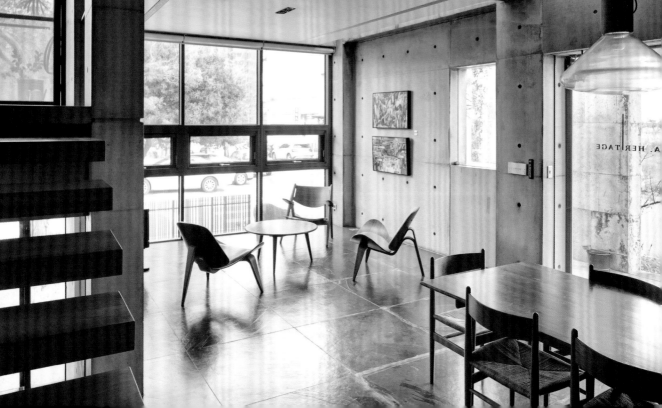

1 宛如從牆壁長出懸臂梯，僅靠單側支撐，具開放性，也可做為座椅或置物平台。 2 一樓食堂空間吸引人停留，可以選擇坐在餐桌邊，靠著中島站，也可以盤腿席地而坐、蜷在單椅裡、或是棲息在樓梯上，這就是空間賦予人的自由度。 3 特意開的一道便門，可以就近搬運廚房需要的食材。

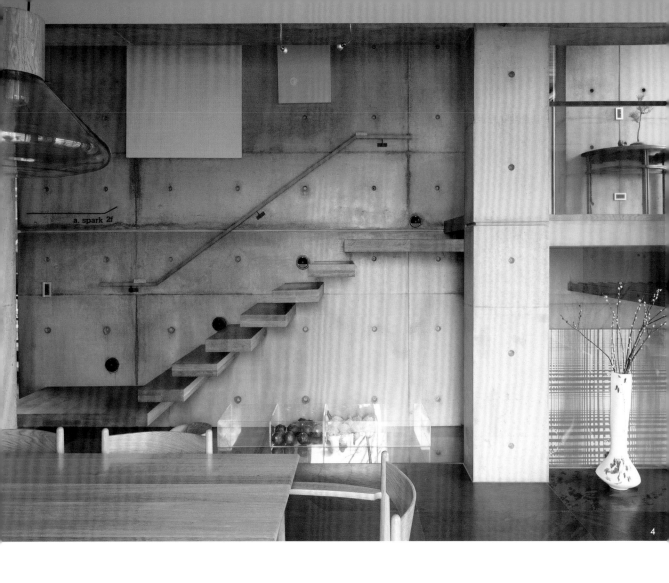

4

4 懸臂梯看似單純的設計卻富涵人性，人與空間的互動關係常令人會心一笑。 5 開放場域搭配活動家具，使空間使用更有彈性，美術館舉辦講堂時，食堂可容納數十人。 6 壁爐冬天的時候生一把火，特別令人感到溫暖。 7 這一道牆的顏色特別跳脫，是由銅板打造成的礎石。綠鏽色的牆與上方的玻璃窗對應，也成為佈告藝展訊息的視窗。

5

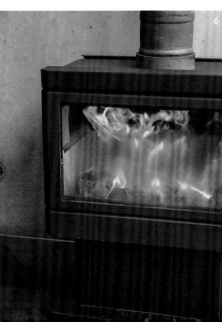

6

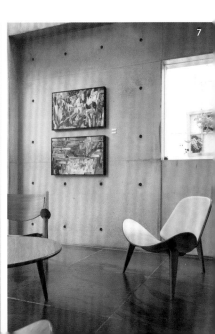

7

生活棲地，滋養豐富每一日

每一個角度都是觀點。

山從不讓人感覺無聊，那是因為行走在山中，永遠都有下一步，永遠都有新的風景，是那麼地勾引起好奇心。對襲園來說，山的形象不只外顯於建築，也隱喻在寸步之間，它用一條動線、兩支樓梯，環扣成沒有盡頭的迴遊；在主動線之上，並額外加以數條分岔小道，通往更深的內部。遊走襲園，像是行星繞行宇宙，忽焉在前、忽焉於後，時而仰望、時而俯視，你可以從任何角度切入空間，用任何觀點去解讀它。

襲園的迴遊，從天井懸崖的龍骨梯開始，繞過二樓之後，由牆上長出的懸臂梯接力，完成建築動線的主要路徑。最特別是，跨越空間的垂直與左右的懸臂梯，僅以單側支撐嵌入清水模牆中，另一側則因為無欄杆的關係，使得這座樓梯具有平台／椅子／置架等多重用途，上下之間，也經常引人樓坐。

從一樓到二樓、再從二樓回到平面，穿過美術空間、會議室、起居間、食堂，彷彿人從洞穴進入森林，走過嚴峻的懸崖，終於抵達山頂的茶亭，而飽嚐了高處的風景，獲得一番洗滌後，循著山陰小徑走下來，此時，起居室悠然出現，就像一個山裡的小村落，壁爐裡燃起溫暖的火，廚房傳來炊煮的菜飯香，餐桌上熱絡的你一言我一語，人在求道的路上，終究要腳踏實地，回到生活的地方。

生活是整體，不能被切割。

兩支樓梯動線匯聚的一樓平面，襲園定義此處為食堂與起居空間，是所有人每天都必須經過或停留的地方，這個空間注定要成為精神場所，像是森林裡的水澤沃地，所有生物都會本能號召，前往聚集。

打破餐廳、客廳、廚房的配置觀念，襲園將做菜的廚房、聚伙的餐廳、休憩的起居室，全都整合在一個開放的大場域。空間的序列以廚房中島為起點，延伸到餐廳區的大長桌，最後來到靠窗的起居室，襲園採用 Carl Hansen & Søn 經典矮圓几、加上 Shell Chair 與 CH28 等三張單椅組成的生活家具，使動線在終點處靈活迴轉，展現不受拘束的自在感。

在此，生活又回歸成一個整體，不被空間所切割。想像這裡是一個大舞台，同時上演好多齣戲，有的人吃飯、有的人喝茶，有的人選擇蜷坐沈思，有的人則帶著一本書來，席地而坐，躲進另外一個世界。這些演員雖然各有劇本，卻又不時對話、互動，合力完成襲園日常的每一天。

從食堂即可望見2樓會議室樓板，展現了錯層設計的視覺效果。

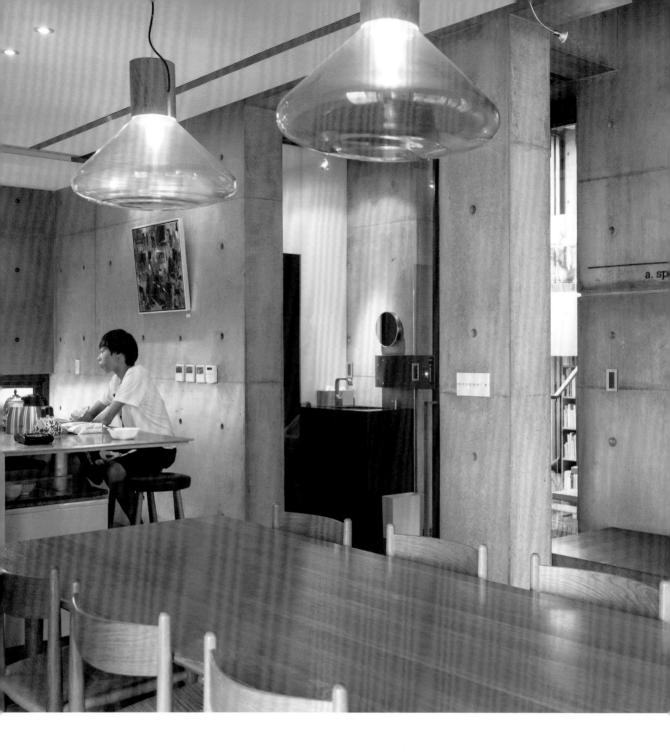

《夥伴廚房》

刻意拉近廚房與餐廳的距離，不只是讓煮好的飯菜能直接上桌，更是為了讓人的互動保持在最溫熱的狀態。廚房裡，所有收納與烹調機能全隱藏在 5 座高深櫃以及中島台面下，使得這座 150 公分 × 160 公分的方形大中島成為空間的核心。由於台面的寬度與深度足夠容納兩座水槽，使得可容納六位夥伴同時使用，再加上方形中島符合黃金動線的最短距離、不具有明顯的方向性，人隨便在那一面停下來，都可以加入料理的行列。

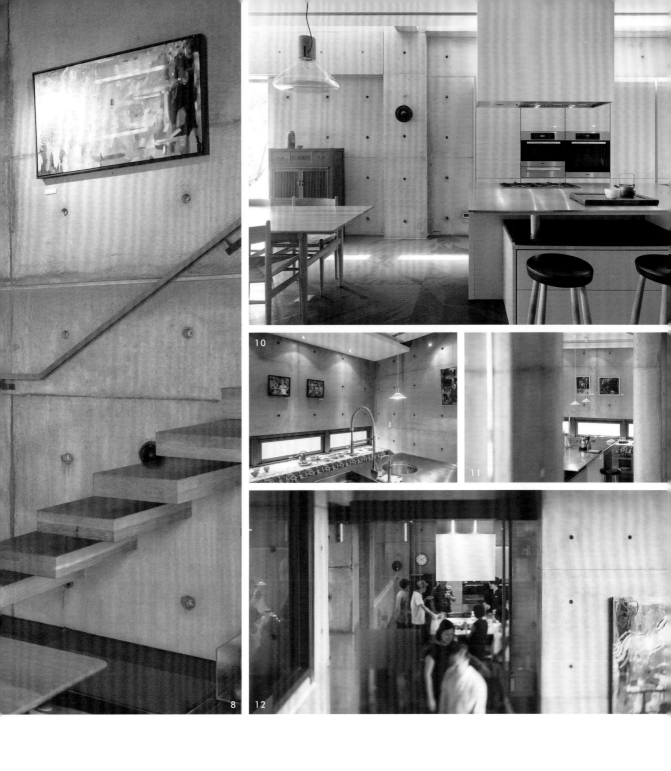

8 廚房與餐廳不再有隔間牆，生活回歸整體，不再被空間切割。 9 廚房收納與烹調機能全隱藏在5座高深櫃與中島裡。 10.11 Buffet平台上開了一道長橫窗，人在外頭的車庫就可看進食堂。 12 食堂與起居室合一設計，讓空間使用更具有彈性，平日可容納數十人，家具移開來的話，可做為美術館的講堂空間。

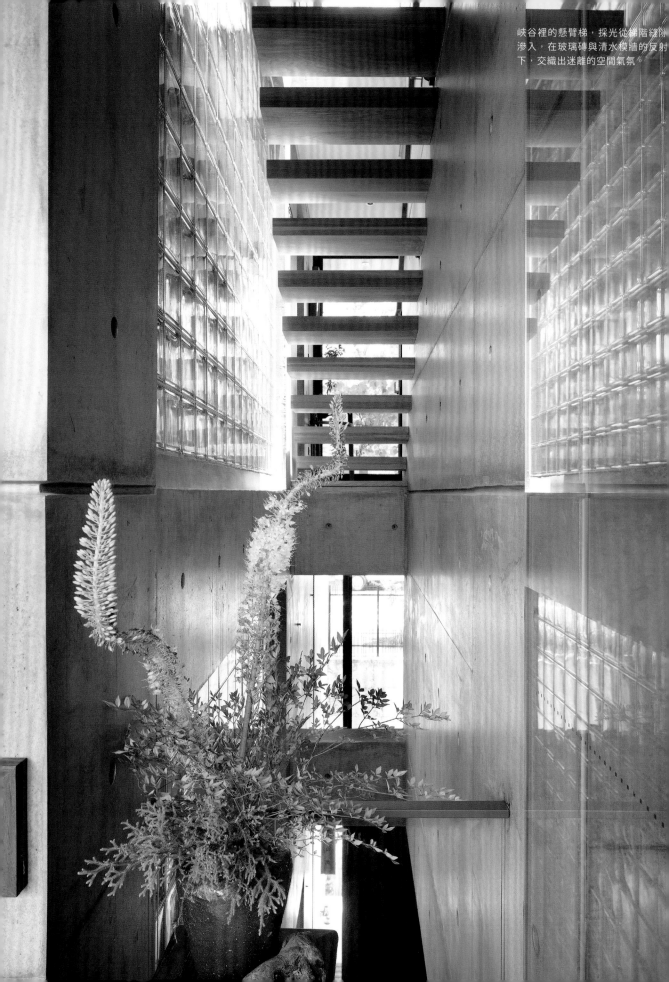

峽谷裡的懸臂梯，採光從梯階縫隙
滲入，在玻璃磚與清水模牆的反射
下，交織出迷離的空間氣氛。

《梯的串連》

懸壁梯以Z字形攀附在牆體，從一樓食堂到二樓會議室，接著轉折直上三樓。彷彿自牆面長出，不見任何結構，卻能穩固支撐，這乃是在灌漿之前，先將踏階鋼片直接焊接在鋼筋上，最後再安裝實木板，完成每一階溫柔的觸踏。

踏階之間的縫隙，是光線與空氣川流的重要渠道，它汲取日光，將光明傾入空間的深處，同時，它也對流熱量，將火爐烤過的溫氣送到建築末梢，或是將暑氣推往高處的側天窗排出，一座好的樓梯是建築裡安靜的調溫機器。

外梯進入食堂

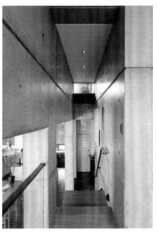

內梯往 2 F

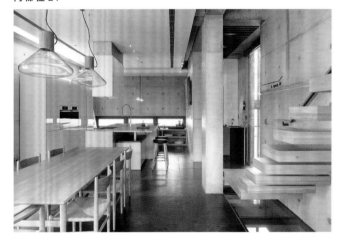

內梯往 2 F

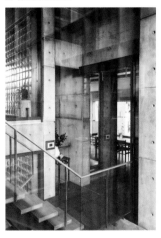

2 F 往 3 F

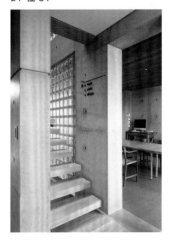

2 F 往 3 F

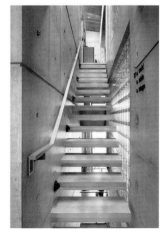

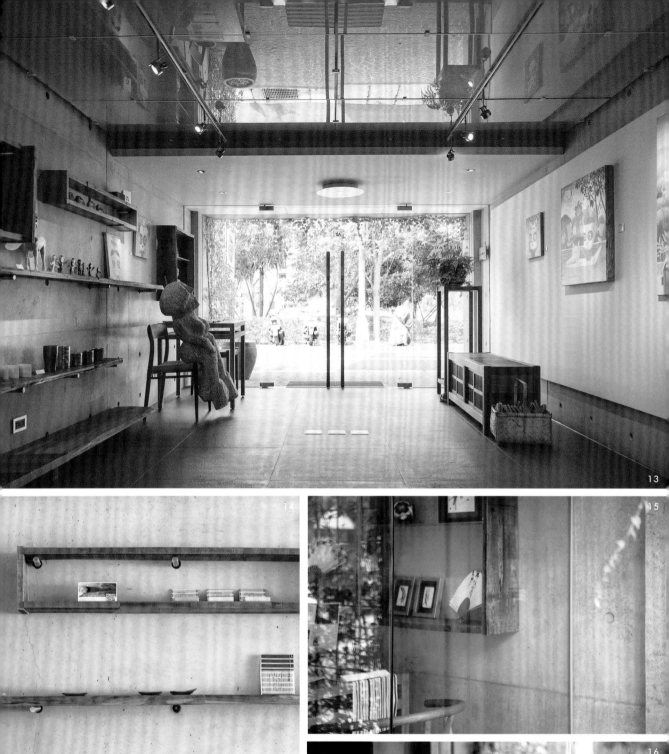

13

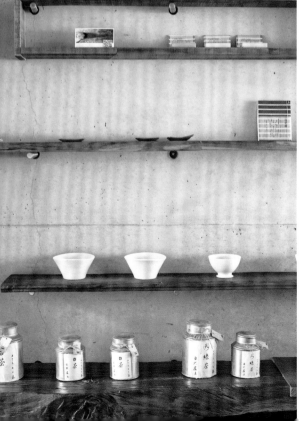

14

15

16

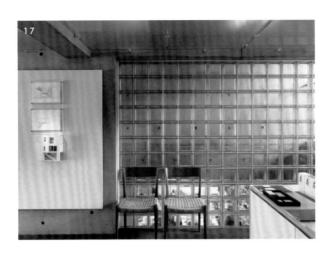

13 美術空間所使用的展架都是可活動的，牆壁架構可以放在任何高度、任何位置，可以無限調整。 14 水顏木房使用回收的老木頭創作，表現出惜物永續的精神。閱讀老木料的表面，那生動的老味道展現出滿滿的暖意。 15 建築外牆攀生的爬牆虎掩蓋空間的開口，使空間宛如一個秘密的洞穴。 16 這裡原本是車庫，是襲園與地面唯一直接相連之處，如今取名為「a window」，變成了展示藝術的窗。 17 透過手工玻璃磚，梯間的採光緩緩滲入，成為日間的自然照明。

走出洞穴，爲無窮想像開一扇窗

　　人類最早的壁畫在洞穴裡，洞穴是一切藝術的起源，是人類走出空間的框架，用想像衝破世界的開始，而襲園美術館的開端，也從這樣的「洞穴精神」開始，這個洞穴就是一樓，取名叫「a window」的美術空間。

　　美術空間的前後採用落地玻璃，各自引進公園綠蔭與後院的蕨生山壁，而空間內部僅有一小段側面使用手工玻璃磚砌成，以汲取梯間灑落的自然光線，促進日間照明。從外向內看，洞穴被蔓生的爬牆虎掩蓋，隱匿在建築的山裡；從內向外看，美術空間刻意壓縮高度，視覺被限制在框架內。就像蒙起雙眼，觸摸一隻大象，襲園鼓勵探索未知領域，想像力越是膨脹，世界越是千變萬化。

　　在一貫的清水模基調中，美術空間融入了清透玻璃與厚實的老木料，一輕一重，一新一舊，兩者矛盾對比，卻也彰顯出跨越傳統與當代的藝術本質。清水模牆上的螺桿孔，鎖上支撐架，加上板材或框架，就成了展覽層架。這些層架可隨意移動、替換，使有限的空間擁有極大的自由度。

　　這些架構出自水顏木房工藝家魏榮明，他將老建築物拆下的結構加以利用，成為當代空間可用的活動家具。這些木板混雜了台灣肖楠、樟木及不知名的雜木，表面保留的弧度、不均勻的白邊、鉚釘孔痕，蘊含著生動的老味道，使質地清冽的混凝土牆也能滲出暖意來。

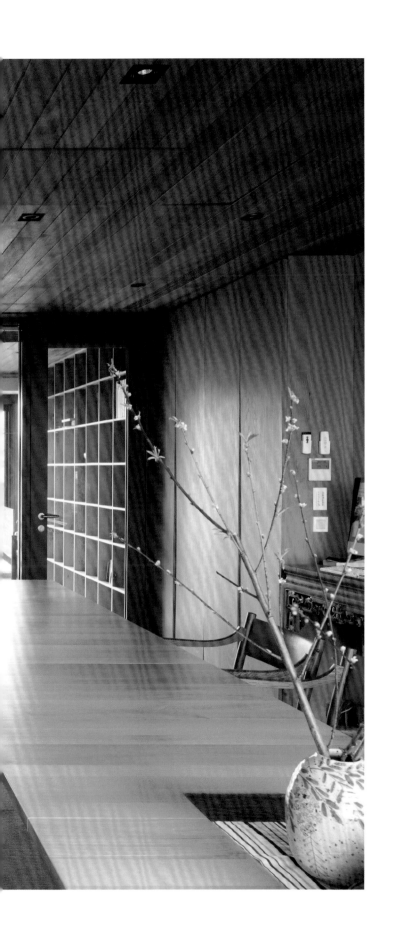

spark
會議空間

———

2 F

在框架之間
捕捉風景

凌駕空中的2樓空間，是襲園
束之高閣的珍貴地帶，循著懸
崖龍骨梯行進，轉折途徑有風
景相伴，洗漱沉靜了心情，這
條動線令人聯想起露地，而這
間懸在崖上的會議室，就是空
中茶屋。

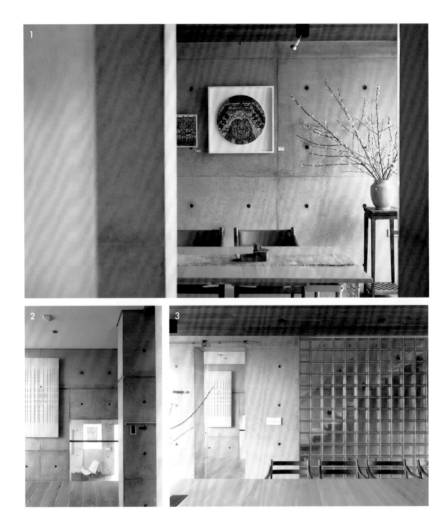

1.2 站在會議室的入口，眼見的是雅緻的花藝與畫作，然而一轉身，則可透過玻璃望穿一樓起居空間的角落。 3 透過會議室玻璃磚，可清楚看見通往三樓空間的階梯爬升角度。 4 半掩的清水模牆面，是會議室往上延伸至三樓的梯間立面。 5 從一樓走向二樓，小露台的風景一階階浮現。

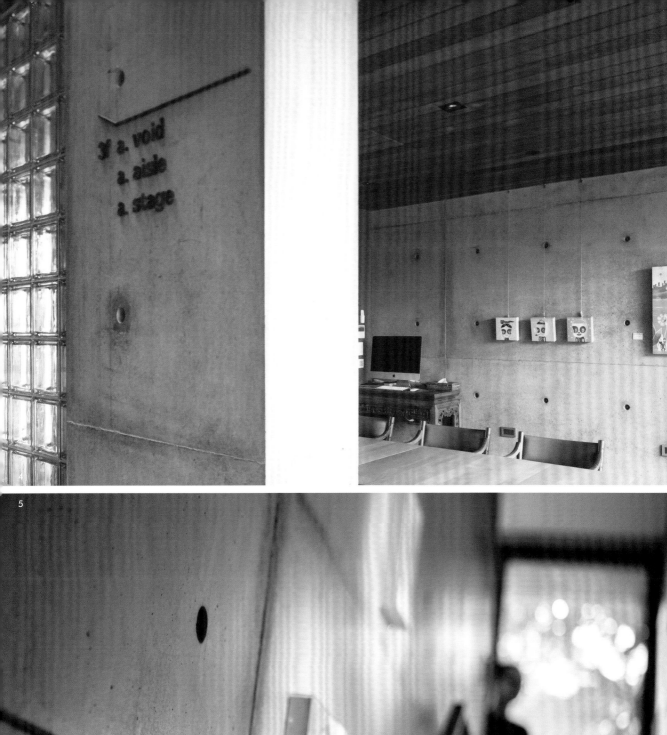

3f a. void
a. aisle
a. stage

a. spark 2f

兩窗之間，無盡交會的綠色層次

讓風景溜進來。

不是一面牆鑿了個洞，才叫做窗戶。襲園以為的窗，是結構自然形成的框，那可以是窗，也可以是門，或僅僅只是一個洞。在窗戶的框架裡頭，決定要安裝的木門、玻璃、百葉、或是保持透空，取決於你怎麼看待窗戶兩邊的空間，是希望它們保持熱絡，還是相敬如賓。在所有空間裡頭，襲園創造了一個特別的房間，全然是由兩扇窗戶與兩道牆所組成，那是一個充滿透明感的「窗之間」，而這個房間就位在二樓的會議室。

會議室的兩扇窗戶，一面朝南、一面朝北，剛好順應夏季南風與冬季北風的走勢，具有極佳的通風條件。這個空間裡，襲園刻意徹底抹去了框體的痕跡，利用無任何樑與柱的結構、隱藏窗框的預埋施工，以及從室內延伸到室外的柚木天花板，去除一切屏障視覺的元素，為空間開闢出極大的透明度。你可以說，這是一枚兩面穿透的盒，或是一條方正的甬道，這個空間簡素得不可思議，但它卻是為人端上最澎湃的視覺饗宴。

因為這兩扇大窗，使得會議室成為風景相遇的最佳舞台，建築的前景與後景隔著窗相映，無論是公園裡的綠樹、人行道上的九芎、露台搖曳的鳶尾花、或是後院的光蠟樹、陽台的九重葛，住在山谷內的、山谷外的、公園裡的，全都向你打招呼。

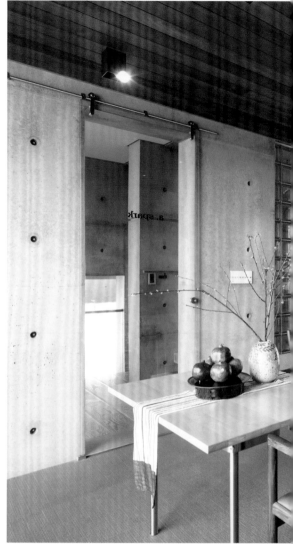

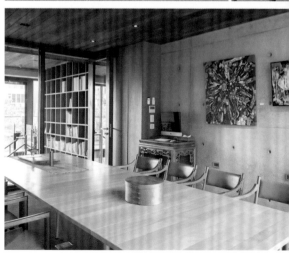

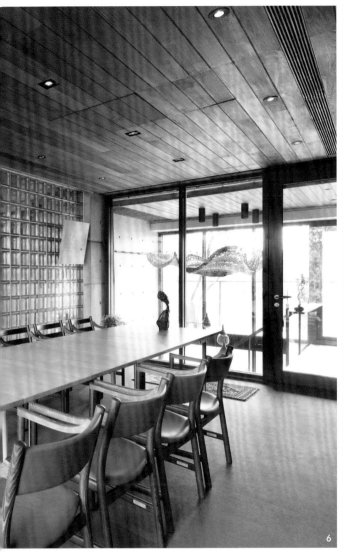

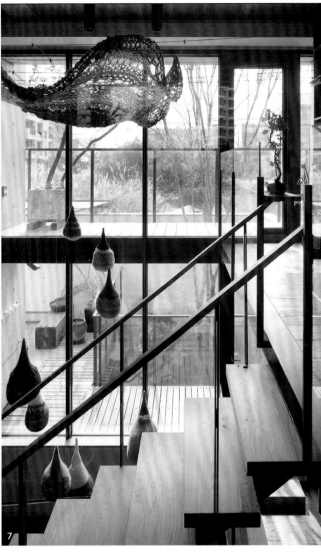

6 手工玻璃磚帶來採光、波隆地毯減少噪音、柚木天花板增添溫潤，材料應用的細節隱藏著體貼之心。 7 走在開闊的懸崖，一支樓梯貫穿3個樓層，也將視覺跟動線綁在一起。 8 空間中的色彩，織品的藍、清水模的灰、原木的黃反復出現，成為空間的主旋律。

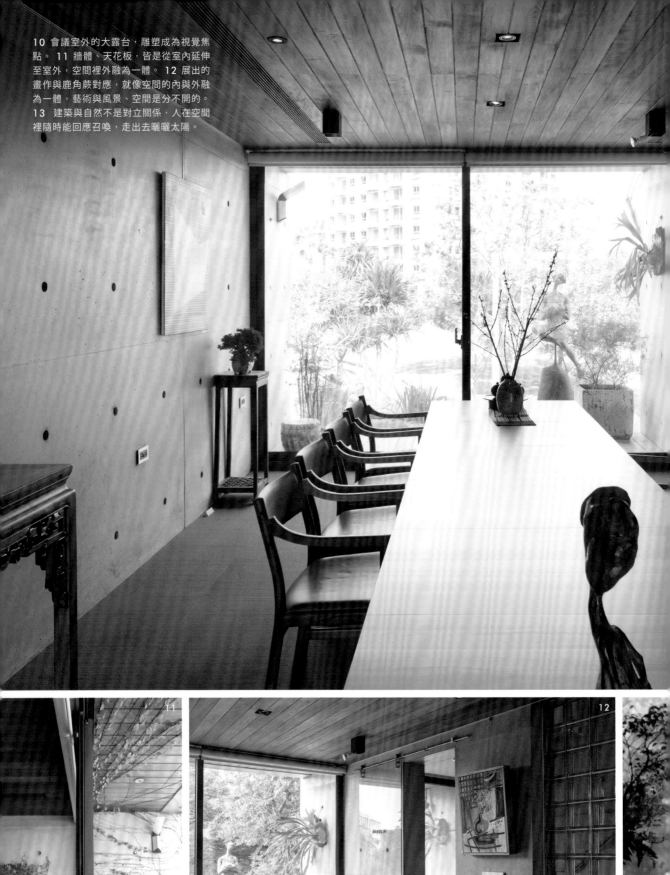

10 會議室外的大露台，雕塑成為視覺焦點。 11 牆體、天花板，皆是從室內延伸至室外，空間裡外融為一體。 12 展出的畫作與鹿角蕨對應，就像空間的內與外融為一體，藝術與風景、空間是分不開的。 13 建築與自然不是對立關係，人在空間裡隨時能回應召喚，走出去曬曬太陽。

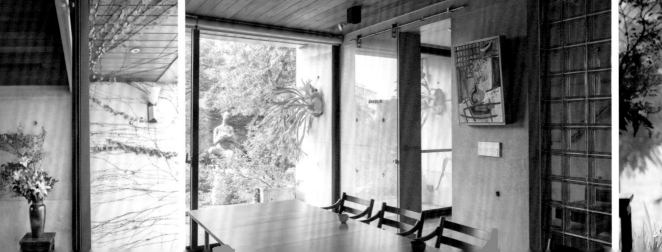

11

12

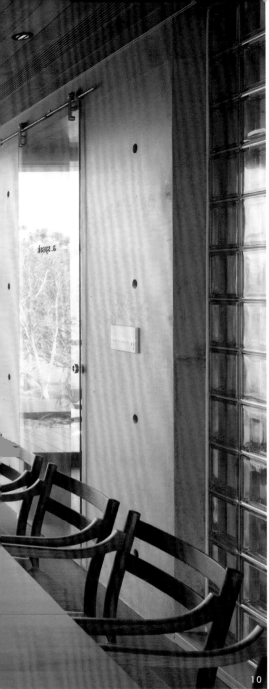

建築外部的任何角度都無法看見，這個無邊際池畔，是只屬於會議室的秘密花園。

自然就是最偉大的藝術。

襲園將每一個走道的洞，都變成為框景，從會議室的玻璃門望出去，視線穿過山壁，穿過1樓食堂以及玻璃窗，只為牆上一介花插而停留。窗戶打破了內牆與外牆的觀念，讓空間的內與外融為一體。

最有趣是，在空間內展出的藝術作品，與風景意外呼應，陽台上的鹿角蕨如何讀懂畫作，角落的松樹盆栽說了什麼評論，藝術與風景、空間互相映照，彼此是分不開的。

會議室向外延伸的露台，樓地板下降約40～50公分，藏了一個無邊際水池。站在建築外部，無論任何角度都無法看見它，這個池畔是會議室獨享的秘密樂園。池畔裡生長著各種水生植物：睡蓮、芙蓉、鳶尾，玉錢等，夏天時開滿了小黃花，連鳶尾也綻開紫花，搖曳生風。襲園用大自然的色彩為建築寫四季，池邊抱著貓的女人雕塑，悠然而坐，沈浸在當下的美好。在這個空間，人隨時能回應自然召喚，走出去曬曬暖陽，品嚐當季空氣的氣息，左攬右抱皆是綠，上午下午都有好風光。

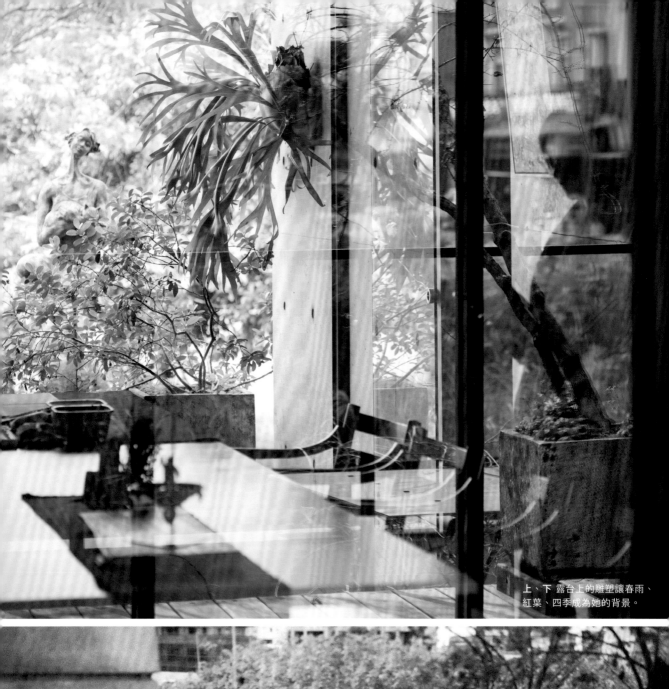

上、下 露台上的雕塑讓春雨、
紅葉、四季成為她的背景。

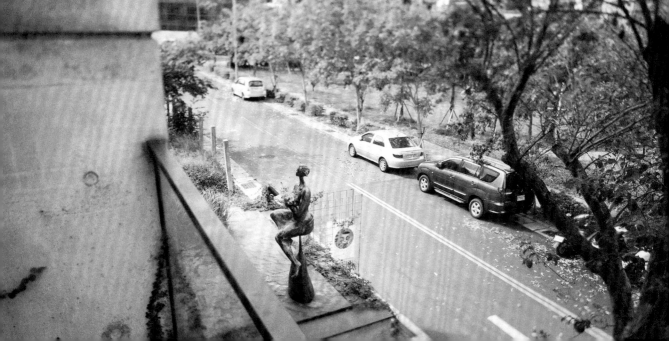

春　四月

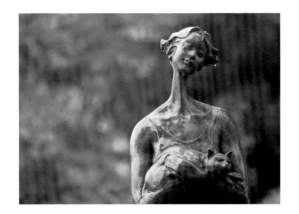

夏　八月

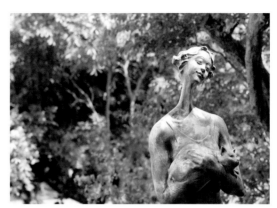

秋　十月

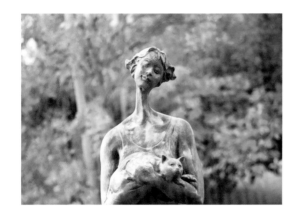

冬　十二月

《雕塑與四季》

襲園種下的花草樹木，洩漏了建築的喜怒哀樂，春的嬌羞、夏的熱情、秋的微醺、冬的凜冽，是藏不住的。露台上，雕塑家張也《愛貓的女人》雕塑，品嚐了襲園一年又一年的四季：歲末九芎的落葉寒樹、初春茶樹的煙花初綻、盛夏吐露粉紅的蓮花、張牙舞爪的爬牆虎……襲園用植物涵養建築，讓空間與四季一起脈動。

《懸崖的過道》

從二樓另一側走出，懸崖龍骨梯的平台，既提示動線轉向，通往他處，卻也伸展成為遊走在書壁的索橋、通往陽台的走廊。行走在空中索橋，玻璃護欄結合了桌台設計，並置輕巧的小木凳，使人可以在樓梯上停留、閱讀、觀賞、溝通、互動，於是，懸崖成了一座立體圖書館。當行至水窮處，南側陽台將人導引到室外，外山谷的風景昭然若揭，山外還有一山。一個轉身，回頭看來時路，又是不同風景。

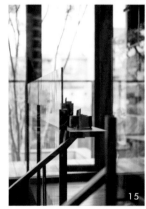

14 從會議室眺看懸崖，內山谷與外山谷的風景，融為一體。 15 襲園敞開心胸，樓梯不再封閉，於是，空間可以和另一個空間對話。 16 懸崖下方是設計中心，兩個空間互相凝望，卻不打擾彼此。 **右頁** 在二樓外的閱讀空間，讀一本書喝一杯茶。

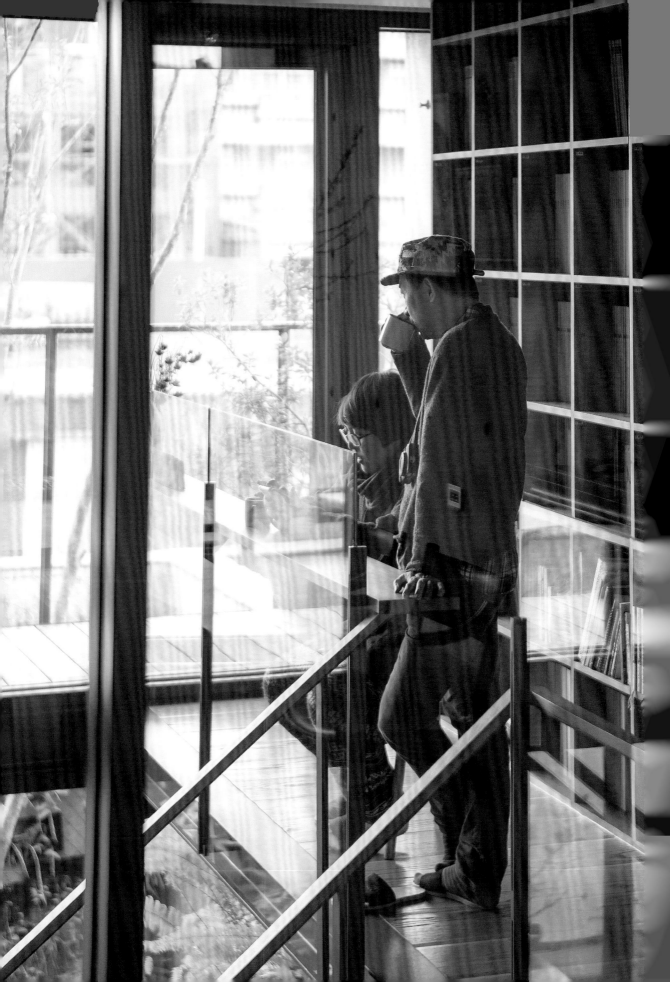

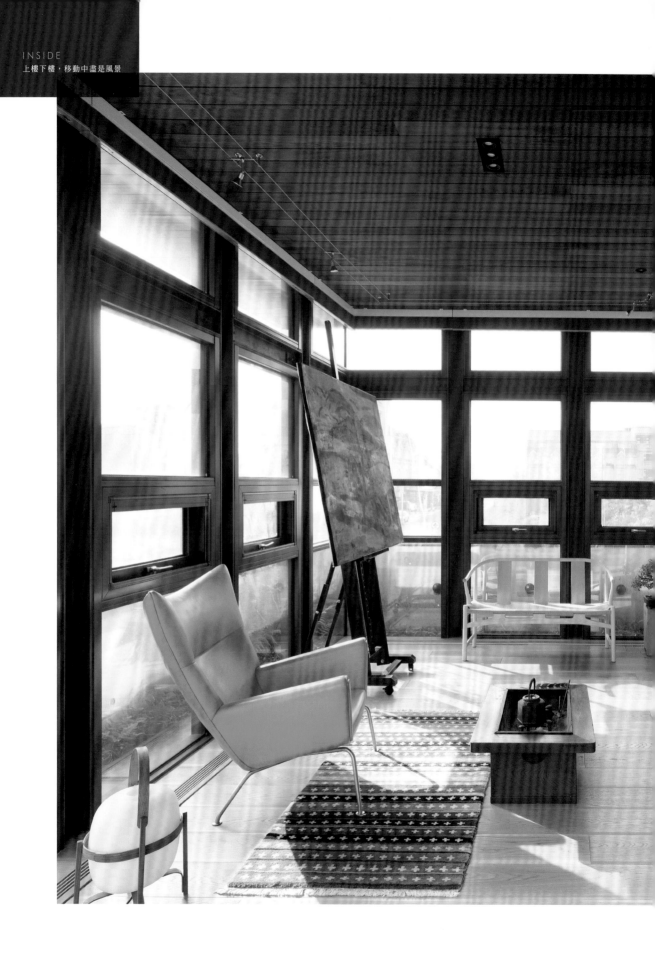

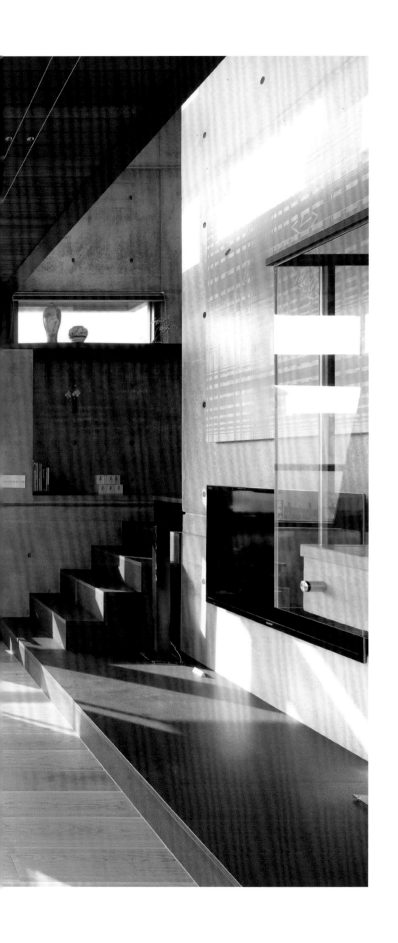

宿與棲
多元空間
—
3 F

峰頂上的運動地表

最終，來到山的頂峰，襲園揭
曉建築的答案，連續三片牆
體塑成的多層空間，山壁、縱
谷、錯層，充滿律動的地表，
通過一連串的中介空間，分裂
又整合起來，在這裡，你見樹
又見林。

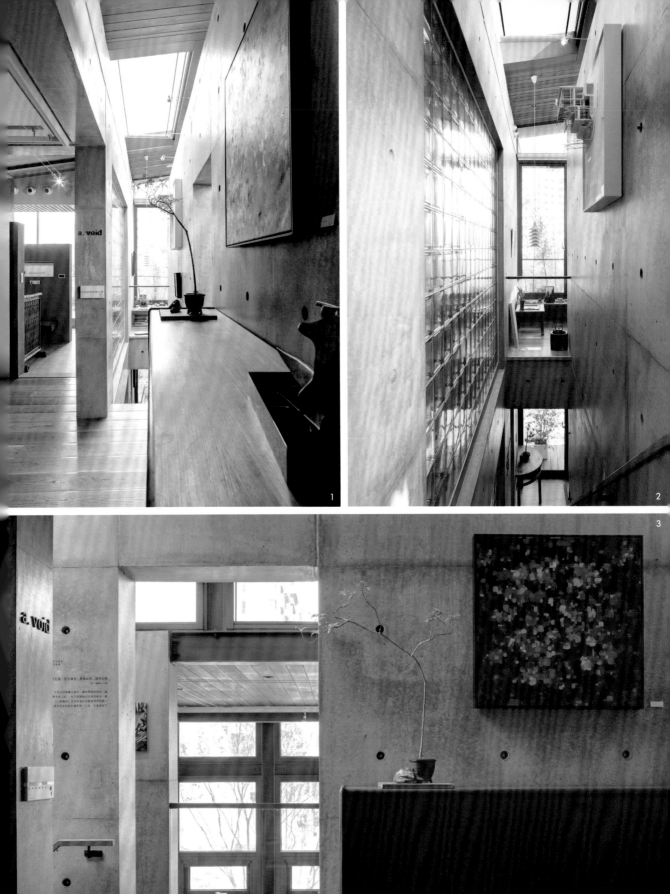

1 縱谷裡的梯間,是建築重要的採光設施,從屋頂天窗的光線,可以進到空間的深處。 2 縱谷裡的樓梯是三樓唯一動線,因此可以輕易圍塑,供應藝術家駐村使用。 3 三道山壁既封閉又連貫,在空間形成許多角落,也成了互相溝通的門。 4 既是茶空間,同時也是可睡臥的客室。 5 錯層在此鮮明可見,由低處看高處,或是由高處看低處,感受大為不同。

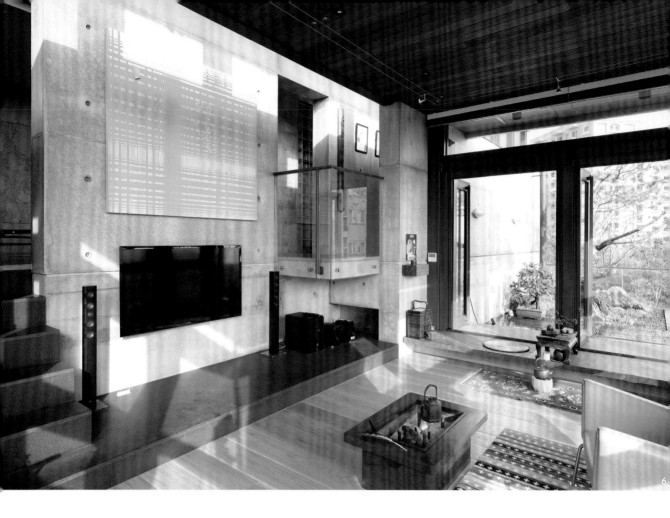

6

走出縱谷，天地豁達開朗

　　飛騰在縱谷的樓梯，是抵達三樓的唯一途徑，從狹縫中攀登到建築的高點，襲園以一片起伏高低、極具張力的地貌，迎接山行的最終章。在此，貫穿建築的兩大概念「錯層」與「山壁」，終將揭曉。

　　在三道山壁的切割下，又歷經錯位移動，三樓平面被分為數個段落，寬窄高低皆不同，很難不讓感官迷走。走出縱谷，高聳而狹窄的廊道引領來到臥室，這裡地勢位居高處，視野卻是平坦開闊，可無障礙連通到更衣室、廁所、浴室，宛如高原。

　　淺談臥室平面，必須回到襲園對美術館的最初想像。美術是由生活醞釀所成，生活又

脫離不了人，當人、藝術、空間都被照顧周全了，美才會長居久住。襲園設想著，展覽必須伴隨著駐村計劃，所以將三樓設計為單動線上下的空間，可以輕易被圍塑獨立，讓藝術家能短居在此，投入創作。

　　畫一條線，讓它消失。

　　翻過高牆，空間另一半的平面是樓地板錯層下降的區域，是用以做為接待／講堂／展覽／創作的多功能室。廳室與露台緊密相連，空間感向外延伸，人在山中的旅行告一段落，翻出山嶺來到平原，庭院就像綿延沃土的沖積扇，是滋長萬物的美地。

　　陡峭的山壁，樓梯平台凌空突出，這個

6

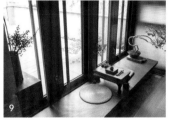

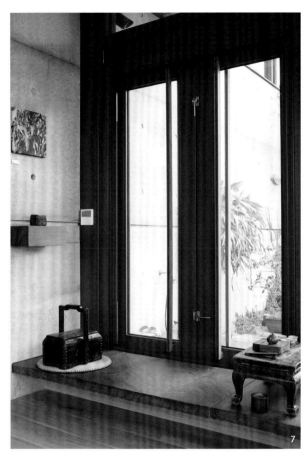

6 當窗門全開時，隔閡幾乎全部消失，室內翻轉為室外，室外也大量湧入室內。 7 石板將窗台變成了走道，可以任意坐臥，或當成茶席。 8 藉由窗簾、屋簷百葉遮光，室內光線溫柔而不刺眼。 9 一半在室內、一半在室外的石板，模糊了界線，創造出像「緣側」一般的空間。

漂浮的玻璃盒像是一個岬角，佔領制高的優勢位置。這個玻璃盒是一個演講台，它面對著高與低兩個不同空間，並能與它們同時對話，容許不同活動同時存在。

在這棟建築裡，再也沒有任何地方像這個玻璃盒子，如此強烈具象地闡釋「中介空間」了。它已形成一個符號。

中介空間的安排，在襲園俯拾即是，這不只是因為平面錯綜複雜，也在於整個三樓空間的大尺度開窗，外面的世界從四面八方湧入，建築必須妥當處理，內與外的交流。最明顯之處，就是廳室與露台的交界使用石板銜接，石板一半安於室內、一半露於戶外，它模糊了界線，將窗台放大成走道，變成像「緣側」那樣，當窗門全開時，隔閡幾乎就要消失。

就像電影，襲園替眼睛安排了特殊的鏡頭，角落放置的一張中式長椅（Chinese Bench），出自丹麥設計Hans J.Wegner之手，這張椅子散發強烈的意圖，刻意吸引人坐上去，好放低高度，讓視線像慢動作投出的球，穿過空間、窗台，落在露台的樹葡萄，順著枝幹竄升，上揚到天際。

究竟這是室內，還是室外？

山影隨形，見山又見林，這就是襲園。

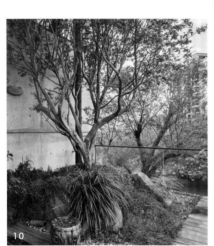
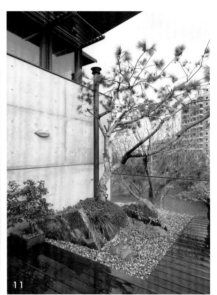

《高空‧樹院子》

有意思是，從廳室裡頭到露台，過程必須踩上一階、再下一階，如此高低落差竟然不使人感覺隔閡，全都歸功於銜接內外的岩板，簷廊果然具有模糊內外分界的魔法。露台的木地板，使用了雞翅木，那是古代製作家具的硬木，老木料經過打磨後，展現細膩的紋理，使這方天地更有味道。露台的植栽設計，觀念上很像插花，刻意用美植袋種植樹葡萄，雖說就像是盆栽一樣放在這裡，但加上數枚石頭堆砌，地勢有高有低，製造出院子的感覺。

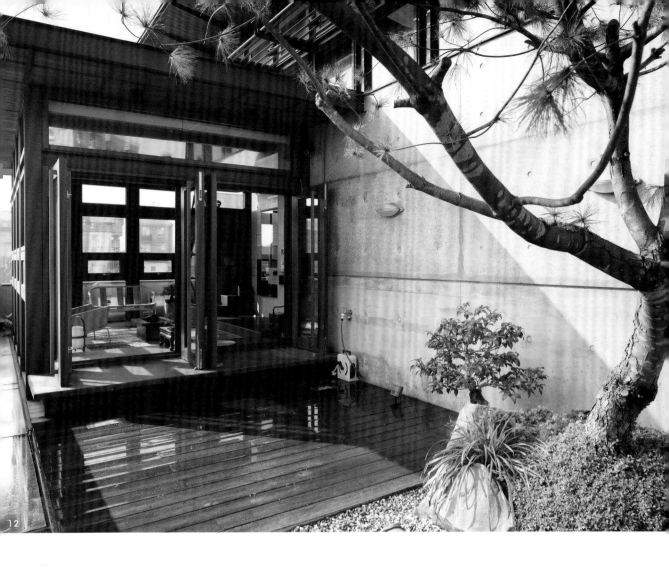

10 用美植袋種了一株樹葡萄,像是被放置在此的大盆栽,也塑造出地勢起伏。 11 二樓的壁爐煙囪直通於此。 12.13 窗門進出的地方刻意高起,用石板引渡,製造出像是茶屋的氣氛,而鋪上雞翅木的露台,就是露地。 14 入夏之際,樹葡萄枝幹結果,珠串如寶石,常吸引綠繡眼啄食。

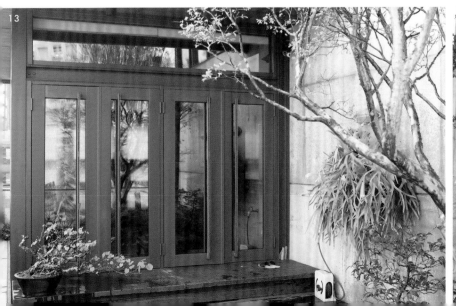

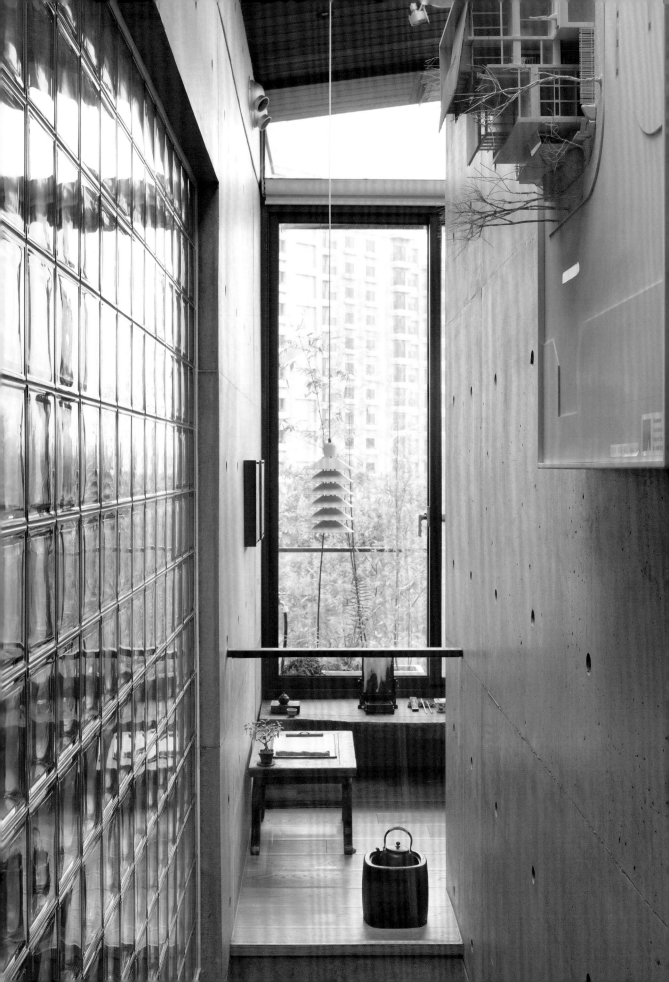

《 轉角‧隱空間 》

襲園刻意在走廊盡頭創造一個像是祈禱室的小空間,這裡很小,感覺卻很大,因為坐著能夠看見天空,想像可以無限延伸。在這個空間裡,藝術氛圍可以被凝聚,讓人感受到更多,在欣賞藝術品的同時,也在欣賞空間,在欣賞戶外的天空、光線、雲朵。窗台邊,一大塊櫸木做成的平台,木頭上留有刀刻痕跡,是職人與木頭對話的語錄。這塊木頭可當成桌面、坐席、背靠,最重要的是,它是一個「置」,用來放盆栽的地方,即使在角落,襲園也不放棄製造觀看的焦點。

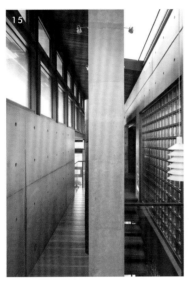

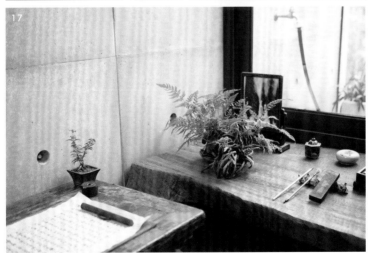

15 承重牆結構,牆跟柱子坐在一起,不會有凸跟凹;做純粹的東西要回到根本,板牆結構回到最原本基本的狀態。 16 通往小空間,兩側高牆形成了細長的廊道,讓內空間也能有小徑之幽。 17 與其他場域脫開,只以視線交流的隱空間。 **左頁** 走上三樓階梯回望,一個隱祕獨立的小空間,亦成為風景。

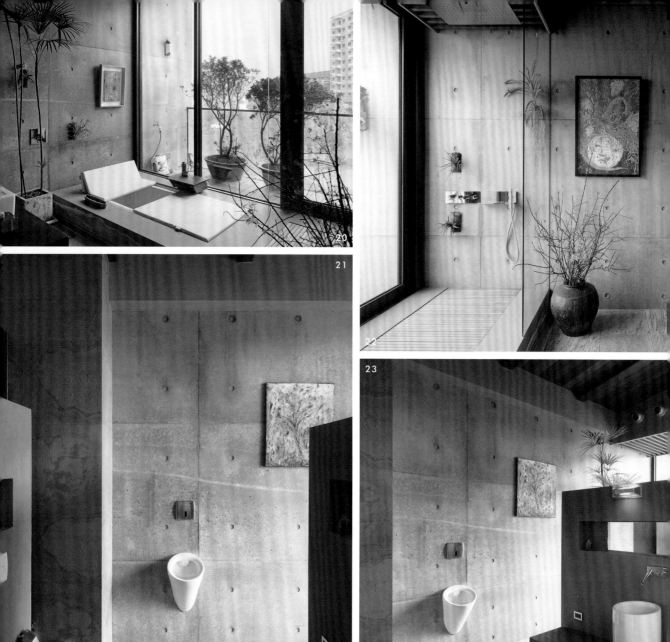

《沐浴空間》
光線是空間感覺舒適的第一要件,用來放鬆身心的浴室空間,除了窗戶採光之外,襲園利用半高的硅藻土牆、玻璃磚牆,讓光線用各種不同方式走進來,大辣辣蹦入,或是溫吞吞地漫射,呈現出不同的空間張力。在冷冽的清水模空間,襲園大量的木料,如天花板格柵、出水口、洗手台,提升空間暖度。

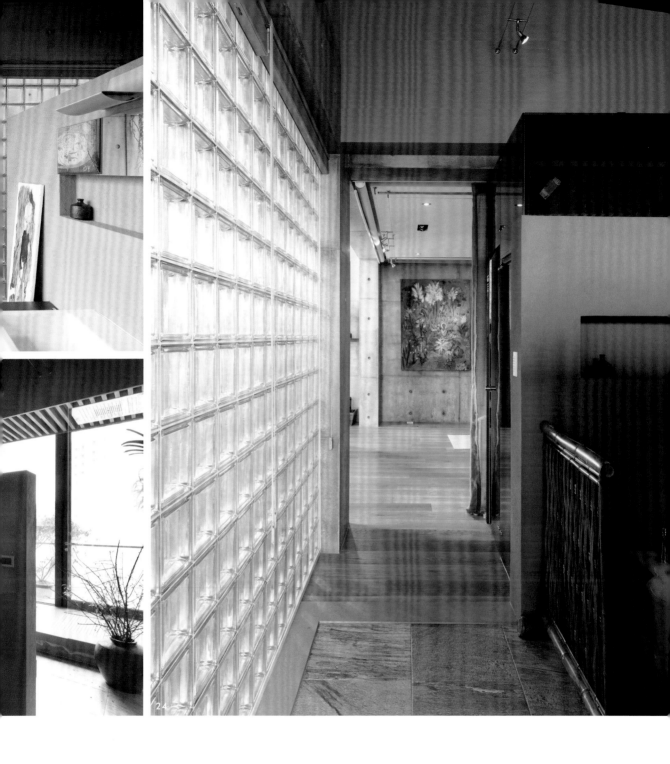

20 浴缸水龍頭的出水口，工程出自水顏木房，靈感擷取日式風呂。 21 衛浴當成展覽空間，將藝術融入生活角落，是觀賞作品之外，附加的啟發。 22 灰藍色的硅藻土牆，與偏藍色的清水模相當匹配，牆體刻意只有半高，有助光線遊走。 23 清水模較為冷冽，搭配大量木質材料，提升空間暖度。 24 閃閃發亮的玻璃磚牆，帶來振奮的光線。

建築透視

東西向

從東側往西觀看全剖面空間,從地下層的書牆與龍骨梯,以及自一樓直達三樓的手工玻璃磚成為建築垂直串連的語彙,二者同時也是界定挑高空間與分層空間的代表元素。

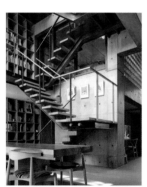

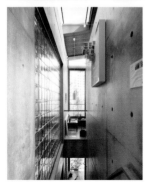

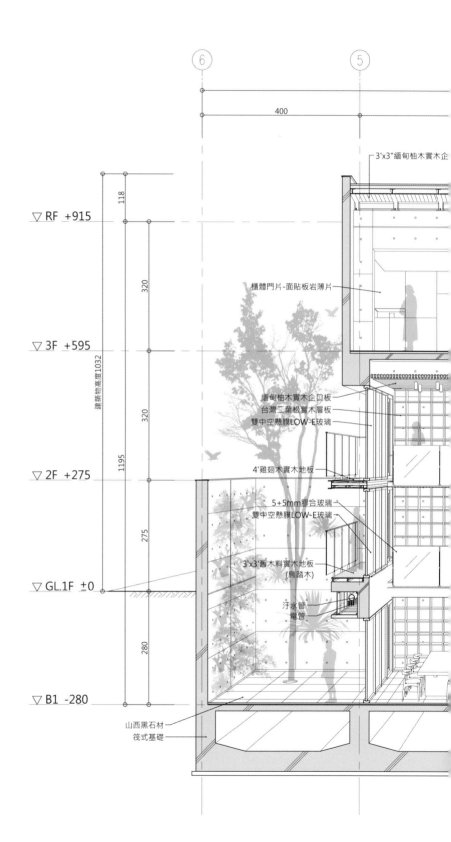

6 5

400

118

▽ RF +915

320

3'x3"緬甸柚木實木企

櫃體門片-面貼板岩薄片

▽ 3F +595

320

建築物高度1032

緬甸柚木實木企口板
台灣二葉松實木層板
雙中空懸膜LOW-E玻璃

1195

4'雞翅木實木地板

▽ 2F +275

275

5+5mm膠合玻璃
雙中空懸膜LOW-E玻璃

3'x3'舊木料實木地板
(鳥踏木)

▽ GL.1F ±0

污水管
電管

280

▽ B1 -280

山西黑石材
筏式基礎

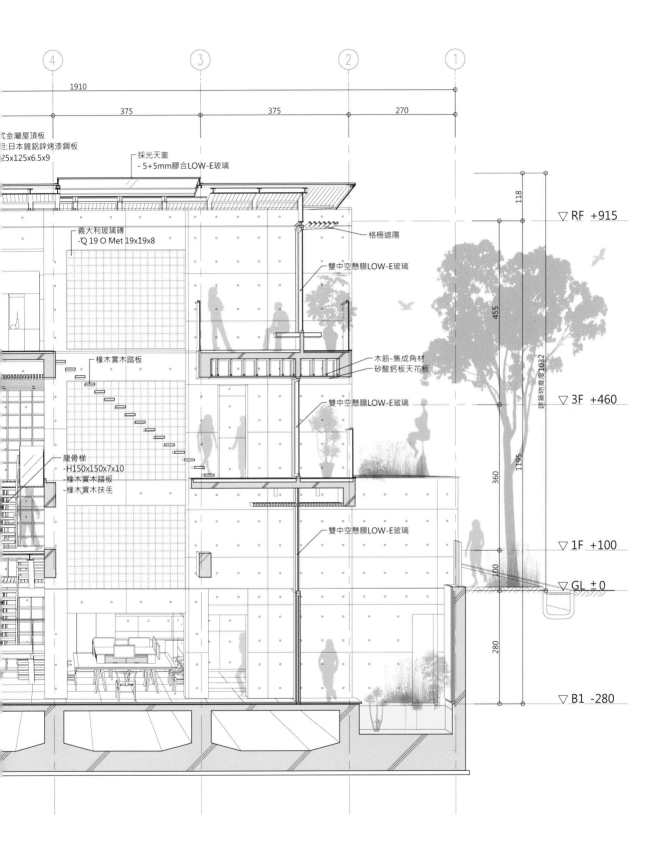

式金屬屋頂板
註:日本鍍鋁鋅烤漆鋼板
25x125x6.5x9

採光天窗
- 5+5mm膠合LOW-E玻璃

義大利玻璃磚
-Q 19 O Met 19x19x8

橡木實木踏板

龍骨梯
-H150x150x7x10
-橡木實木踏板
-橡木實木扶手

格柵遮陽

雙中空懸膜LOW-E玻璃

木筋-集成角材
矽酸鈣板天花板

雙中空懸膜LOW-E玻璃

雙中空懸膜LOW-E玻璃

① ② ③ ④

1910

375 375 270

118

455

建築物高度1032

1195

360

100

280

▽ RF +915

▽ 3F +460

▽ 1F +100

▽ GL ±0

▽ B1 -280

建築透視

南北向

從南側往北觀看全剖面空間，可以窺見建築本體透過6面清水模牆體所分割出的空間，同時一覽各樓層的主題，及以1/2樓層為一單位的轉折與變化，並欣賞斜屋頂的角度之美。

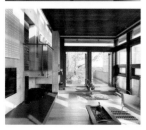

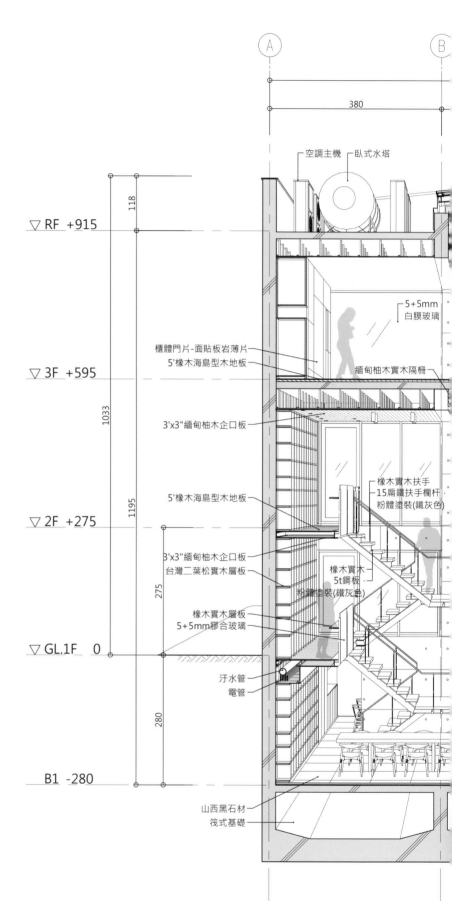

空調主機
臥式水塔

▽ RF +915

118

5+5mm
白膜玻璃

櫃體門片-面貼板岩薄片
5'橡木海島型木地板

緬甸柚木實木隔柵

▽ 3F +595

1033

3'x3"緬甸柚木企口板

橡木實木扶手
15扁鐵扶手欄杆
粉體塗裝(鐵灰色)

5'橡木海島型木地板

▽ 2F +275

1195

3'x3"緬甸柚木企口板
台灣二葉松實木層板

橡木實木
5t鋼板
粉體塗裝(鐵灰色)

275

橡木實木層板
5+5mm膠合玻璃

▽ GL.1F 0

汙水管
電管

280

B1 -280

山西黑石材
筏式基礎

380

A B

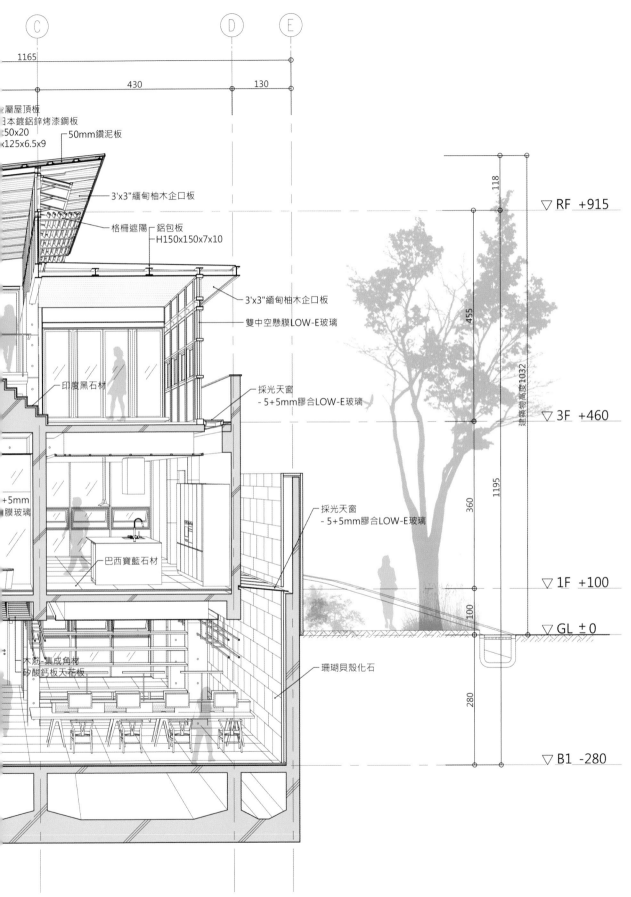

金屬屋頂板
日本鍍鋁鋅烤漆鋼板
50x20
x125x6.5x9
50mm鑽泥板

3'x3"緬甸柚木企口板

格柵遮陽 鋁包板
H150x150x7x10

3'x3"緬甸柚木企口板

雙中空懸膜LOW-E玻璃

印度黑石材

採光天窗
- 5+5mm膠合LOW-E玻璃

+5mm
膜玻璃

採光天窗
- 5+5mm膠合LOW-E玻璃

巴西寶藍石材

木筋-集成角材
矽酸鈣板天花板

珊瑚貝殼化石

C D E

1165

430 130

118

▽ RF +915

455

建築物高度1032

▽ 3F +460

360 1195

▽ 1F +100

100

▽ GL ± 0

280

▽ B1 -280

和美術館一起
過生活

食堂　　　　和身邊的人好好吃一頓飯
生活茶　　　一杯茶一個角落，一瞬觀照
花道‧植栽　自然的一角，建築的微型
書牆　　　　山徑上的閱讀
藝術‧工藝　人與藝在空間裡迴音共鳴

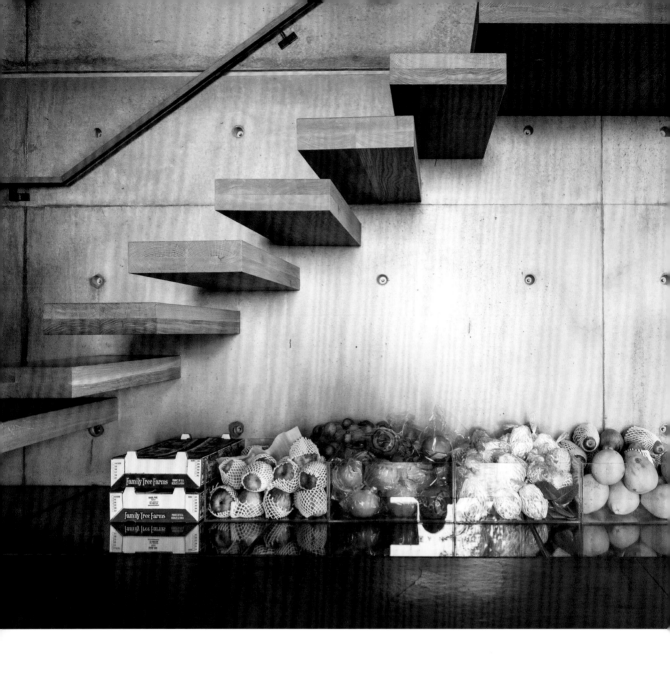

食堂

———

DINNING ROOM

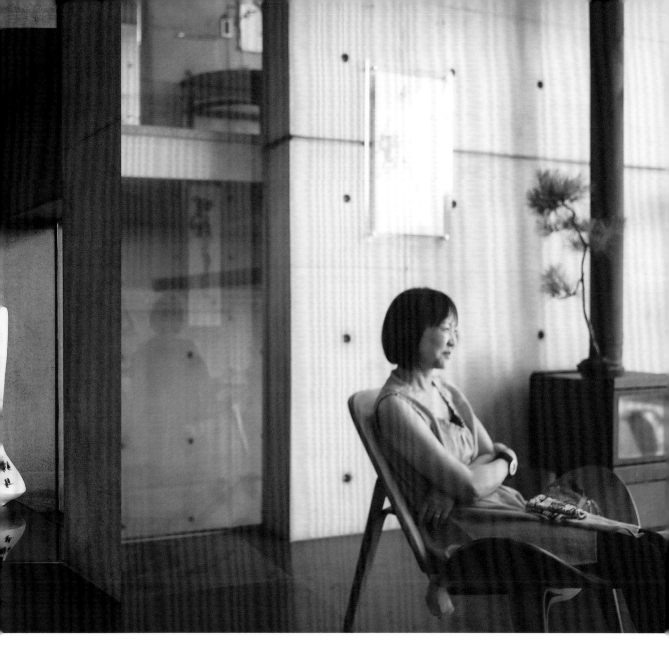

和身邊的人好好吃一頓飯

廚房是一棟房子每日最先醒來的地方，從早餐的餐桌、到晚上的宵夜，溫暖的飯菜香伴隨噓寒問暖，餐桌上的時光充實著每日的生活，所有空間設計思考都應回到廚房，因為這是家的中心。

盛一杯沁涼的茶，從動手就能感受的
涼意。

暑氣難耐的夏天，鑿一大塊冰，擺著
看著就消暑。

正在冰鎮的冷泡茶，早已準備好等待
著客人。

進門，從奉茶開始

無論舉辦任何活動，奉茶都是第一個動
作。奉茶的意義不在於茶，而是對人獻上關
懷，這一杯茶的形式不拘，夏天可以是一杯
沁涼的冷泡，冬天可以是一杯暖手的薑湯，
光手捧的第一個感覺，就勝過噓寒問暖。

一杯茶可以讓心情獲得撫慰，紅烏龍的焙
火驅趕了梅雨的凝滯，菊花茶老少皆宜適合
歡慶時節，老普洱的烏梅香讓人歲末有感，
而茶在口中散發的甘潤，更是邀請人品嚐季
節。同一扇風景，佐以春茶的芳香、冬茶的
岩韻，白茶的清淡，一口茶提醒了今夕往
昔，更讓人珍惜當下。

甚者，奉茶也可用來添增生活情趣。有
一回，奉茶從茶杯開始，人們挑選喜愛的茶
杯，喝到屬於自己的一杯茶，當下是多麼貼
近心意。正式茶席時，從書寫茶單開始，選
定主題，設計茶點，規劃道具、採購食材與
料理，一步一步設計出符合時令的茶席。為
一席茶會落款，為一道茶點命名，這些操練
讓人專注細微，學會對生活認真以待。

藉著一杯茶，襲園可以表達得更多，你懂
得茶樹是如何被栽種的嗎？茶農是怎麼對待
土地嗎？這一飲，你漸次明白人與土地的關
係，而建築自土壤長出，如何能不理會大自
然？不知不覺，襲園奉茶的賓客名單，也寫
上了「自然」，就讓建築敞開，好好款待它吧。

一旦開始深入到生活的細節，才會發現建
築最重要的，不是外在如何華美，而是要懂
得包容。

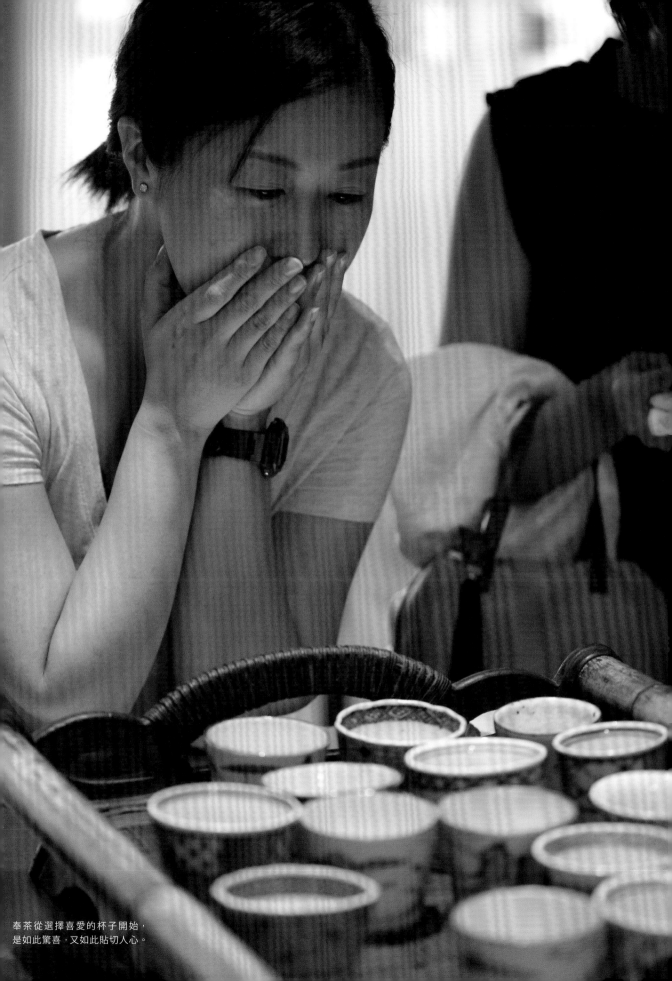

奉茶從選擇喜愛的杯子開始，
是如此驚喜，又如此貼切人心。

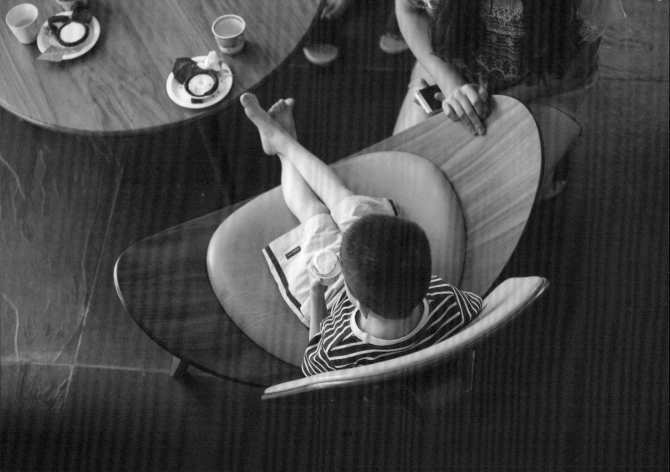

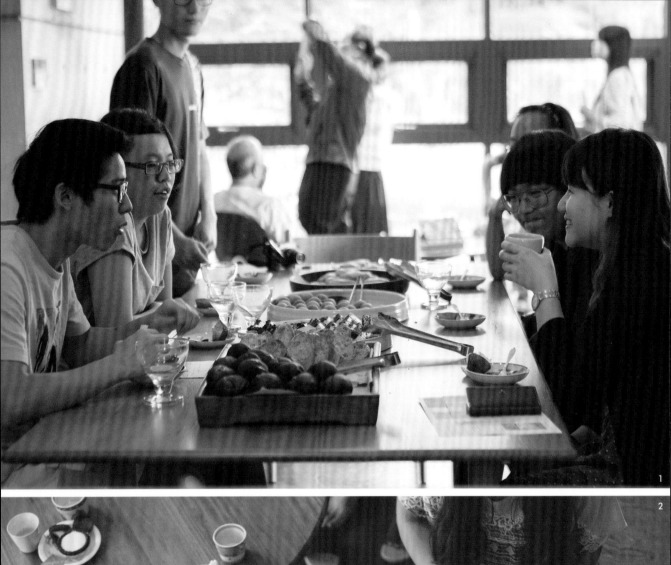

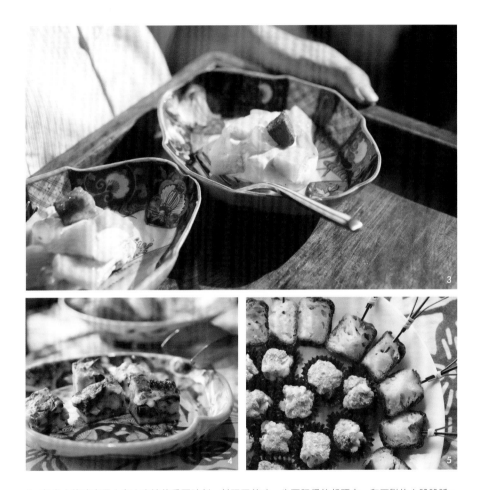

1　餐桌上的時光是人和人交流的重要時刻，料理再美味，也要記得抬起頭來，和面對的人說說話。
2　賦予人自由是空間的義務，而選擇喜歡角落用餐，就是人的責任了。 3 不同的活動，都會特別準備美食來款待客人。 4.5 擺盤的美感，也是一種體驗。

7

8

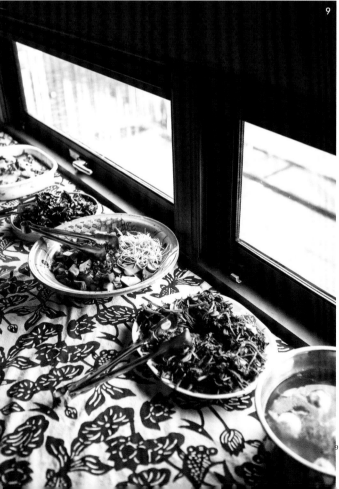

9

10

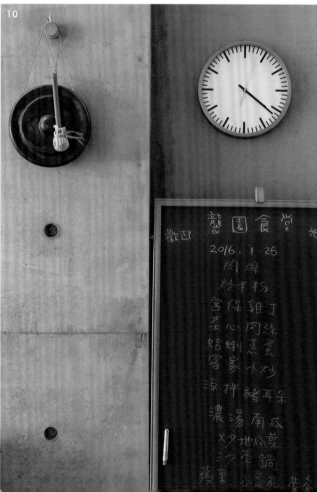

歡迎 籠園食堂 光
2016.1.26
肉燥
炒米粉
宮保雞丁
菜心肉絲
蛤蜊蒸蛋
客家小炒
涼拌豬耳朵
濃湯南瓜
炒地瓜葉
沙茶鍋
蘋果小蕃茄

每一天，三餐的滋味！

在菜飯香中醒來的房子。

襲園一日從洗洗切切開始，食堂傳來的聲響與氣味，散佈到建築各角落，在任何一處，都能聞到香氣、聽到聲音，這些訊息都在傳達生活，它告訴人食物是怎麼來的，餐桌上的滋味如何，今天過什麼樣的日子。

把食堂放在動線的節點上，將這裡當成凝聚向心力的處所，襲園希望所有人每天都能繞進來，看看清晨從青果市場買來的蔬菜、今日小農寄來的水果，黑板上的菜單寫了些什麼。人在空間中可以清楚感受到食材的真貌、烹煮的手法、廚師的作業，這些都豐富了生活經驗。

在這個空間裡，複製起小時候和媽媽在家的記憶，讓生活的節奏跟著食堂走。每日，房子在切菜炒菜的聲音醒來，開始過它平靜的一天，等到飯菜香瀰漫在空氣中，不需要叫喚，人就自動放下手邊活，該吃飯了、該休息了、該好好看看彼此了。咀嚼著食物的同時，也讓人咀嚼出一頓飯的意義。

從空間的角度，廚房與餐廳是不應該被切割分離的，甚至可以和起居室串連在一起，如此完成一個充滿互動緊密與愉悅的用餐氛圍。襲園透過廚房、餐廳、起居室的整合，賦予食堂更多停留的可能，延長餐桌上的美好時光。

這裡所投影映射的空間風景，皆是用時間、生活滋養出來的，一如食堂，是生活氣味的蘊生地，吃進嘴裡的四季滋味，將秋收冬藏、農事耕作、節慶活動都描繪其中，而這些「風景」無法被具象，只能被感受；因此，「用餐」是多麼重要的一件事。

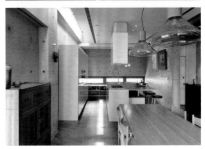

上 在料理台前面對著食物，總能讓人開懷。
下 從料理區到餐桌，開放式的廚房，美味的暗示存在空間裡。 7 廚房是情報中心，所有人的事情廚師最清楚，他就像公司員工的媽媽。 8 做菜是藝術，吃飯是分享，廚房不應該被封閉，應該是透明的。 9 一煮好菜就可以馬上吃的感覺，充分讓人感覺「活著」，這樣的喜悅，是襲園所要分享。 10 食堂的黑板寫著今日菜色，抄寫菜單也是設計師每日的功課。

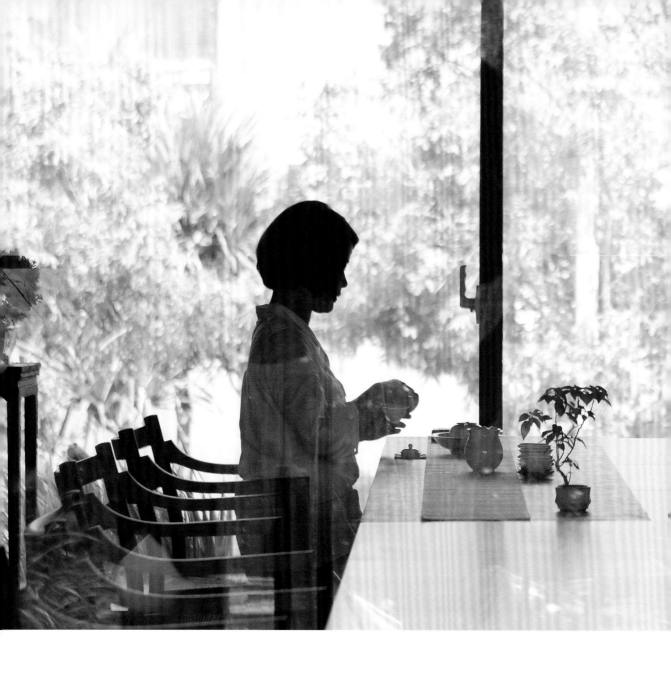

生活茶

—

TEA

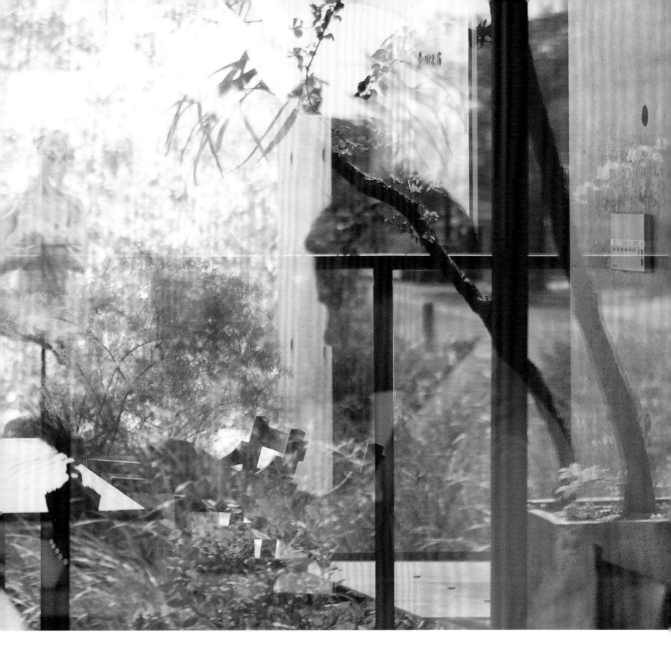

一杯茶一個角落，一瞬觀照

茶是一種分享美好的語言，它用隨手捻來的自在，貼切傳達心情，使
人置身其中，也能獲得感動。茶教會了襲園，懂得用空間去體察這份
心意，所以在這裡，茶席沒有固定的形式，茶屋也不必是個空間。

每個角落都是茶席

　　那不是設計，而是設想。

　　茶道的本質，是體貼。因為知悉他人的需求，在開口之前，就已經備妥了，只是，適切的同理心與舉止是需要修煉的，茶道，就是要人反覆學習這件事。

　　就像茶席舉辦之前，茶人會事先來到襲園，仔細看過每個空間，理解主人說明，確認客人的數量，選擇一席之地。然後，他們帶來自己的茶道具、盆栽或掛飾，用環境表現茶的特質，或高山、或竹林。茶人就像空間的導演，架設了一個舞台，在等待賓客落座之前，自己不斷習茶，這反覆練習的動作不是為了表演，而是為了在品茗過程，讓交流的人們感覺到自在舒服。對茶人來說，以上種種達成了，才算是準備好接待。

　　說起來，建築和茶道很像，建築既是接待人的空間，那麼使人自在生活，不正是建築的目標嗎？襲園透過人們參與，如同一場又一場的反覆練習，空間因此更近乎人情，這其中所考量的，是「設想」更大於「設計」。設想著，怎麼走最流暢，怎麼坐最舒適，怎麼吃最滿意，怎麼看最療癒，條件具足了，好事情自然發生。

　　習茶不是非要在茶屋裡進行，即使沒有一間茶屋，任何人都可以在生活中學習茶道。茶空間的塑成跟設計無關，重點在於，讓空間表現出自在安靜。寧靜不是什麼都沒有，所謂「寧靜致遠」，是透過外在環境的力量，讓人看見更深遠的內心世界。也因此在這裡，每一個角落，只要擺上了茶道具，就無處不是茶了。

1 靜置，指的是將道具擺放好，這過程主人也是藉此整理自己。 2 從茶倉取出茶葉，在茶則上挑揀茶的過程，也是在將自己準備好。 3.4 茶席正式開始前，茶人反覆習茶，自然而然的流暢動作，會讓人感覺更加舒服。 5 茶道具的選用要適切茶性，也要能呼應心情。

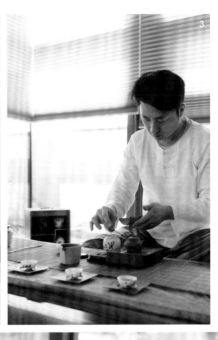

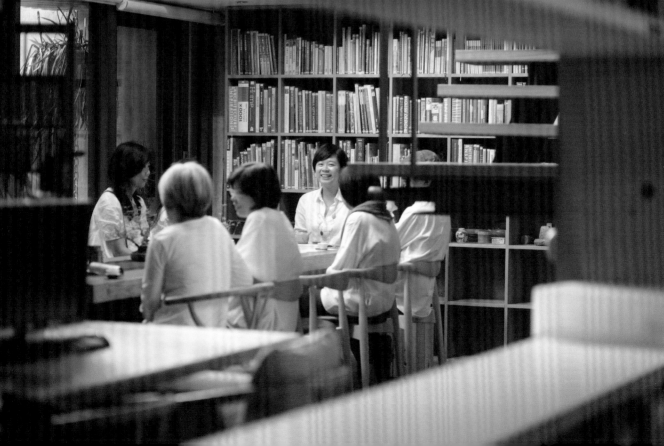

《回到茶的速度》

在茶席開始之前，茶人必須先靜置，將使用道具備妥，擺置茶壺、茶則、茶倉、茶海、壺承，或掛軸的時候，也是在打理自己的心情。待自己坐定之後，才開始進行煮水與習茶，使用茶則將茶葉從茶倉置入時，茶人仔細挑揀茶葉，也在練習拿捏，掌握適切速度。依照茶的特性，泡茶時加一道淋壺的動作，使壺更溫燙，舒展茶的本味，這些動作都是為了讓喝一杯茶回到應有的節奏，使人感覺很舒服。

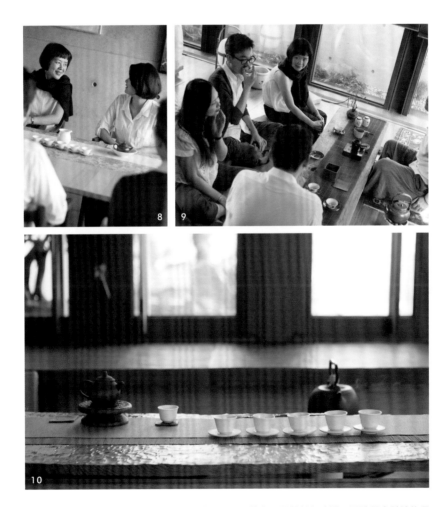

6 懸崖書架下的大長桌，變身成為茶席空間。 7 茶席不限於任何空間，平時開會討論的長桌，也能是喝茶的地方。 8 一杯茶如何讓人感覺舒服，是茶人練習的功課。 9 接待的本質在於體貼，這也是茶道的精神。 10 庭院的露地，到茶席的掛軸、茶具、桌巾等，都是營造五感體驗。

花道・植栽

KADO

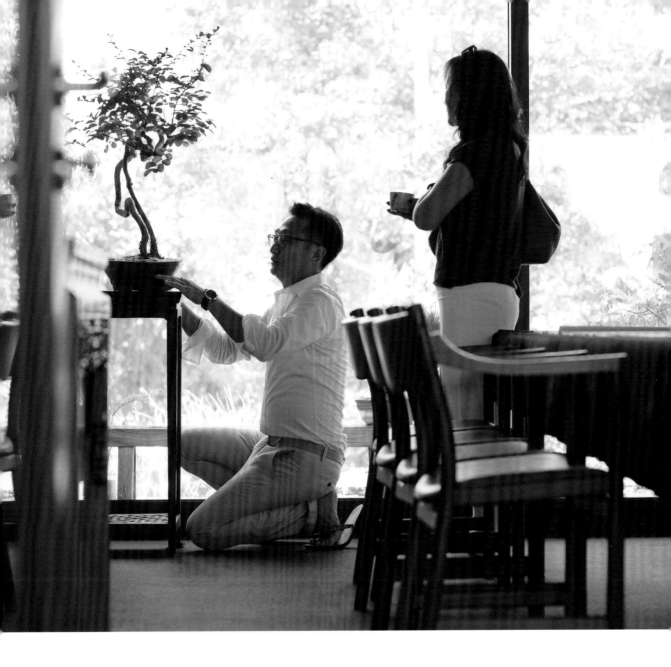

自然一角，建築的微型

花藝與盆栽，是可以隨處移動的風景，它像是空間的配件，可以依照季節或活動來增添或替換，製造角落驚喜，或是為一道牆畫龍點睛，然而，在花道的世界裡，卻是隱藏著建築的道理。

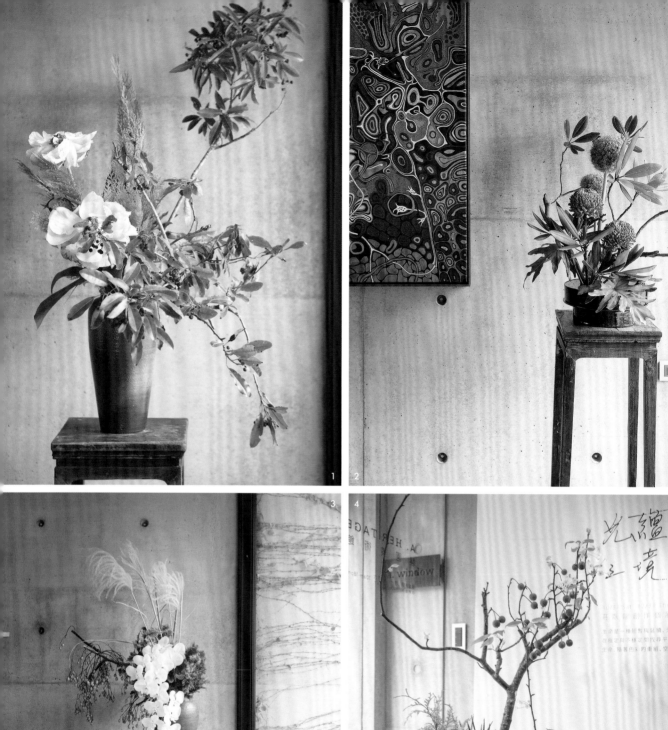

光蘊林境

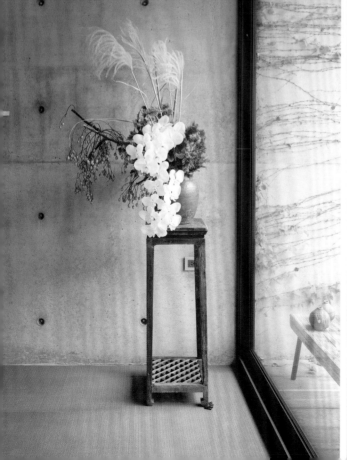

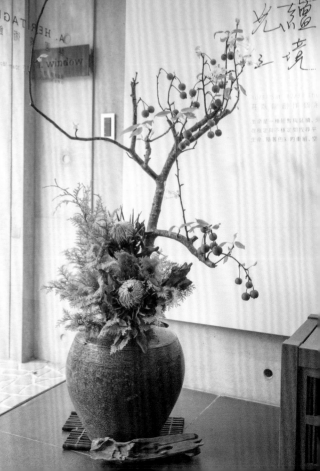

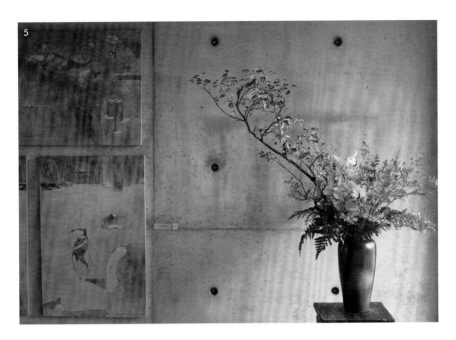

1 植物與植物架構的三度空間，是由無數大的、小的、正面的、側面的三角形所組成。 2 貌似沒有規則的佈局，當中卻隱含三角平衡的秩序。 3 不刻意修剪雕琢，卻能精確佈局，是花道難於建築之處。 4 花道呼應季節，為空間畫龍點睛。 5 花道擬態大自然，卻是透過精確的手法來實踐，這一點很像建築。

花道，一瞬之間的理想國

花道是刻意被塑造的，與庭園設計相似，都是一種對理想國的追求，都是在想像大自然本應擁有的樣貌。由於樹上剪下來的花不耐久，花道從含苞、盛開到凋萎，當中表現出的生老病死歷程，是極為強烈的。可以說，花道是大自然的濃縮，也是人生的濃縮。

插一盆花，很像在思考建築的佈局，在這方寸之間，那立體與層次，都是來自想像植物生長在山壁或是幽谷裡，而每一株植物不經刻意雕塑或裁剪，走勢卻平衡相稱，自然地表現出豐富跟層次。不過，植物卻不像鋼筋水泥那般可控，不可用蠻力彎折，你得用陽光照它、用風吹它，用自然影響它才行。花道的世界就像是建築的微型，甚至，它比建築更為細膩。

花道影響襲園的設計，尤其展現在植栽。像是人行道上的大樹，那樹下種了七里香，七里香外又圍繞著一圈羽竹，在羽竹的下方則覆蓋上蕨類，而遠景的牆上則有爬牆虎、霹靂、蔓榕等地披植物……。如此一層又一層，一個舞台有好幾個布景，這樣的手法也是在模仿大自然。

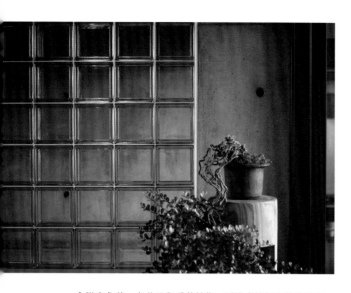

會議室角落，老盆子與垂蔓植物，透過光線打出葉片光澤。

植栽，置身其間靜待成景

襲園為盆栽設計了許多「置」，置可以是一張桌面、一條板凳、一把小几，甚至鑲嵌在壁上的小平台，都可稱為置。「置」是擺放物品的地方，是刻意設計的視覺焦點，像長長走道上的一個頓點，或轉身發現的驚嘆號。

「置」可以擺放任何東西，而襲園鍾愛放置迷你小盆栽。植栽本身就是一個景，具有可看性，而盆栽不像園藝，它是可以被移動、替換的，能夠配合活動或展覽來佈置空間，讓沒有風景的角落，妝點一些自然。比喻為服裝的話，盆栽就像是胸針或袖扣那樣的配件，是空間穿搭的秘密道具。

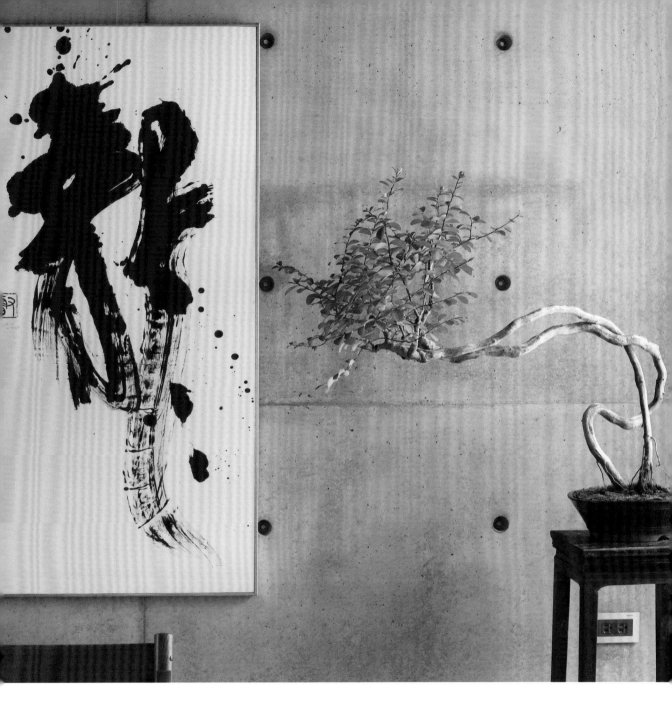

6 選擇紫薇的飛騰形體,搭配書法筆觸的龍字,兩者風格一致。 7 迷你植栽是空間一個小小的逗號。 8 放在辦公室的小盆栽。 9 由於畫作比較輕鬆,於是找了比較線條簡潔輕盈的植物。 10 適合中國味畫作的盆栽,用昭和年間的老盆子搭配針柏。非常有東方味。

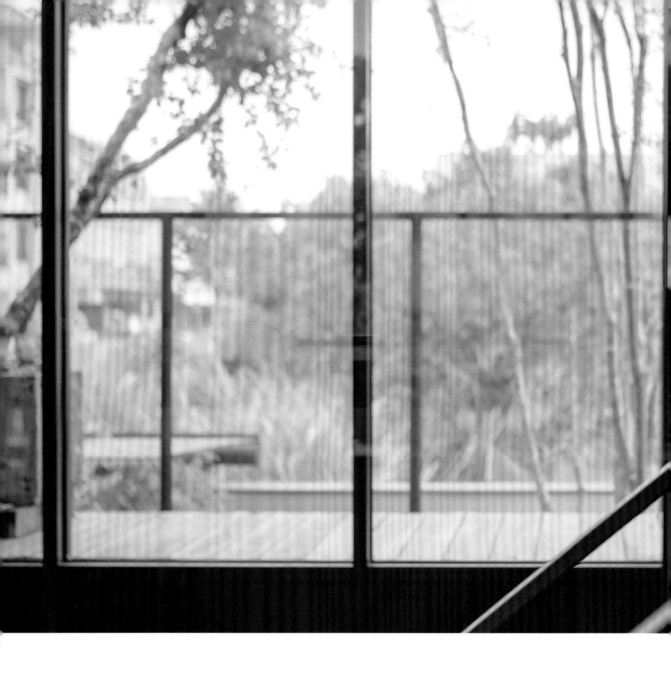

書牆

BOOKSHELF

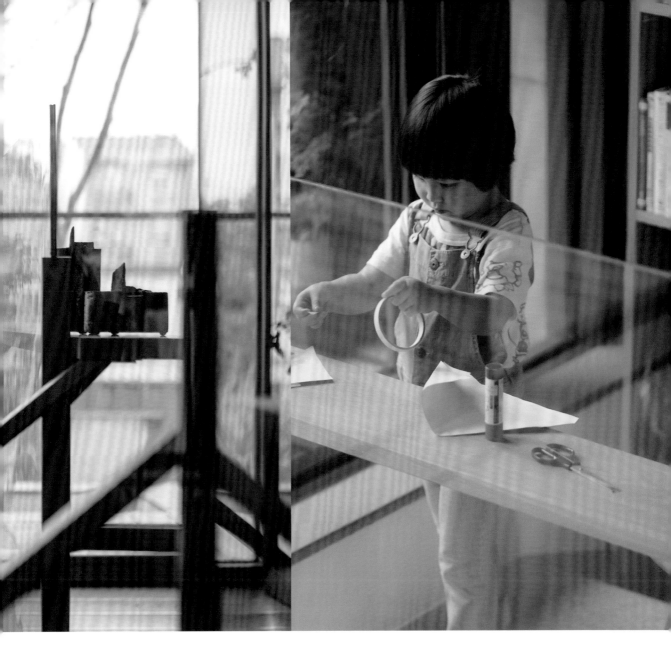

山徑上的閱讀

在襲園，閱讀是一幅美麗的風景。一面不可思議的書牆，聚集
了許多不同的人，穿梭在走廊上的人，有男有女、有長有少，
形成了有趣的場景，而人與人的對話也不知不覺悄然發生。

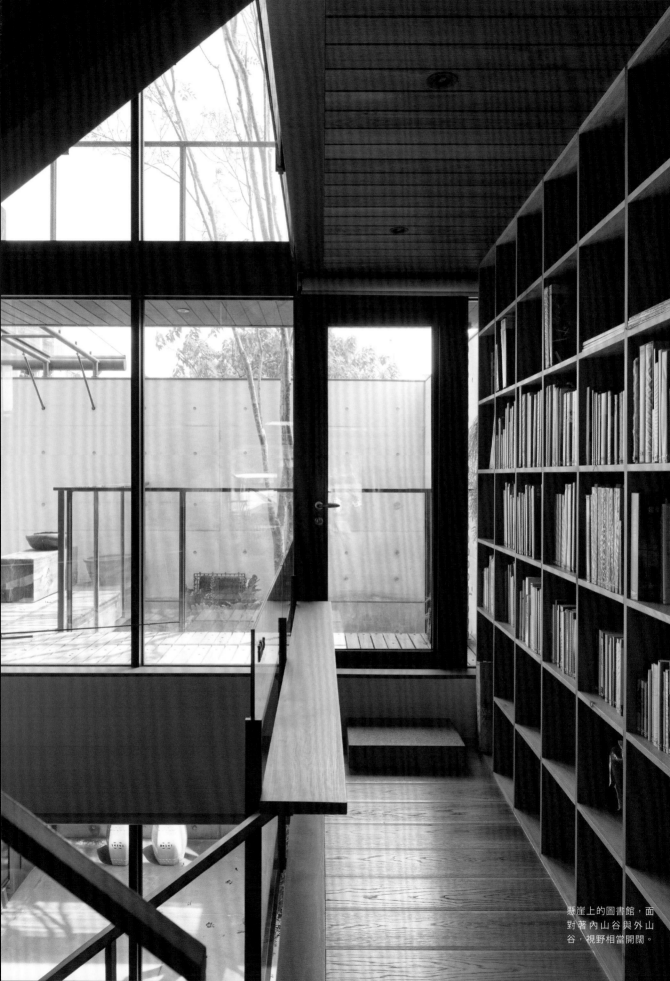

懸崖上的圖書館，面
對著內山谷與外山
谷，視野相當開闊。

滿滿答案就等待一個問題

　　找書的人，很多時候是抱著問題而來，書是沉默的老師，它要人自己找答案，或者用迂迴的方式，給人靈光一閃的啟發。襲園為找答案的人而準備，多年來收藏的大量專業書籍，都已被仔細穿上書套、編號管理，儼然是一座微型的圖書館。

　　設置在懸崖上的書架，貫穿了三個樓層，每一層樓都有不同的選書主題。靠近設計中心的第一層書架，多是有關建築、室內、庭院的設計書籍，第二層書架則是藝術類書籍，有國內外建築師的作品集、講述工藝或材料的專業書籍，包含部分中文圖書，文學、散文、建築旅行、札記、國外旅行或建築風光等，第三層書架則較多建築雜誌，有中文，也有外文。

　　比較不同的是，翻開襲園的每一本書，扉頁上都會夾著一張宣紙，用毛筆寫下一句話。這句話或許與書的內容毫不相關，但或許你打開這本書時，看到這樣一句話，會有所觸動，找到一些答案的線索。

　　書架所在的廊道，正好中介於南方外庭院，以及一樓藝廊與二樓交流空間，宛如知識的空橋，從此地到彼方。而眼下無礙的室內風景，正是期望讓閱讀者從文字群中猛然抬頭的那一瞬，有著遠望的遼闊心境。

　　走在上頭，閱讀的人們，恰好也成為書牆的一部份，在行走移動、低頭凝神之間，也成為被閱讀的一幅畫面一個角色，甚至是一本書，這正是空間與人的微妙連結。

擺一張小椅子，歡迎人坐下來，好好讀一本書，或是欣賞藝術品。

每一本書都被仔細收藏，靜靜等待需要的人。

雖是一方小空間，卻讓人感覺相當自在舒展。

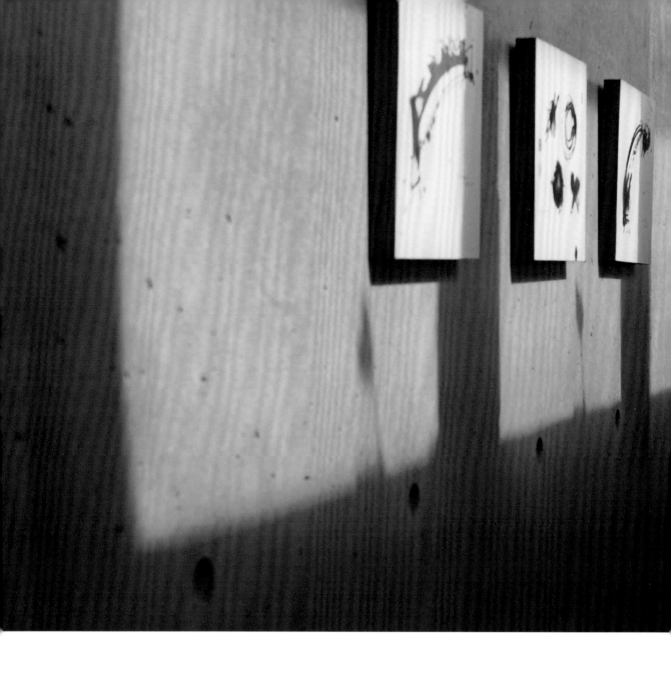

藝術・工藝

—

ART · CRAFTS

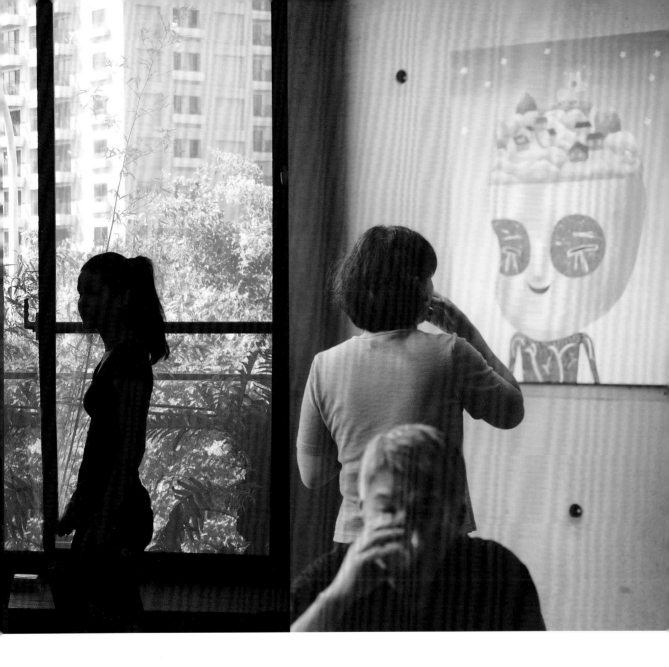

人與藝在空間裡迴音共鳴

藝術不是孤獨存在的物件，相反地，必須是緊扣著藝術家的生活。這裡所發生的展覽與活動，幾乎都是藝術家親身領略空間之後，為此特別創作或策展的。襄園就像是一座藏在山裡的美術館，有板凳、有大樹、有菜香味……，任何人都可以來這裡，與藝術家相遇。

彩生活
風動之書

一筆入魂，開拓想像的疆界

　　書法家Maaya Wakasugi來到襲園，首先不是立刻投入創作，他花了一整天的時間，遊走襲園、與空間交談，才慢慢咀嚼出展覽的主題，寫下「風動之書」四個字。在沒有任何提示下，Maaya Wakasugi的直觀意外與襲園「山影隨形」的精神吻合，而他也將襲園印象帶往法國與紐約，沿著旅途創作書法，用這樣特殊的方式，完成展覽。

　　Maaya Wakasugi的書法狂草如畫，回應中國古代「書畫同源」的意涵，卻又融合了現代精神。他將書法創作變成一種表演行動，甚至摻入了社會議題，與城市觀察。例如，Maaya Wakasugi為紐約書寫了「OXOX」符號，這個符號在紐約人的眼裡，代表的意

義是親吻與擁抱，以此宣揚這座城市包容各個種族、性別、年齡，愛無國界的精神。在波爾多，Maaya Wakasugi也以力道十足的「一」，模仿高聳的紀念碑，回應歷經大革命的法國，人民如何將分散的力量凝結起來。

　　在清水模牆上，Maaya Wakasugi為襲園寫下許多字，高懸牆上的巨大「龍」字，宛如飛出畫面的蒼勁筆韻，生動描繪神獸形象，也表達東方文化充滿想像與生命力的一面。在襲園度過一日後，品嚐當地的料理滋味，他也為襲園食堂提了「香」字，另外，他用兩支毛筆寫下一個大大的「拓」字，是他對襲園的見解，那建築所展現的「開拓」精神，正也啟發了他。

若杉叡弘 Maaya Wakasugi／書道藝術家
1977年出生於岡山縣，17歲時即開始舉辦個展，以「古文字」建立獨特風格，近年來，他的書法藝術跨界到不同領域，與空間、時尚、其他創作者結合，並入選為巴黎羅浮宮美術館公認的NPO標誌製作單位。　　　　　　　　　　　　　　　www.maayamaaya.com

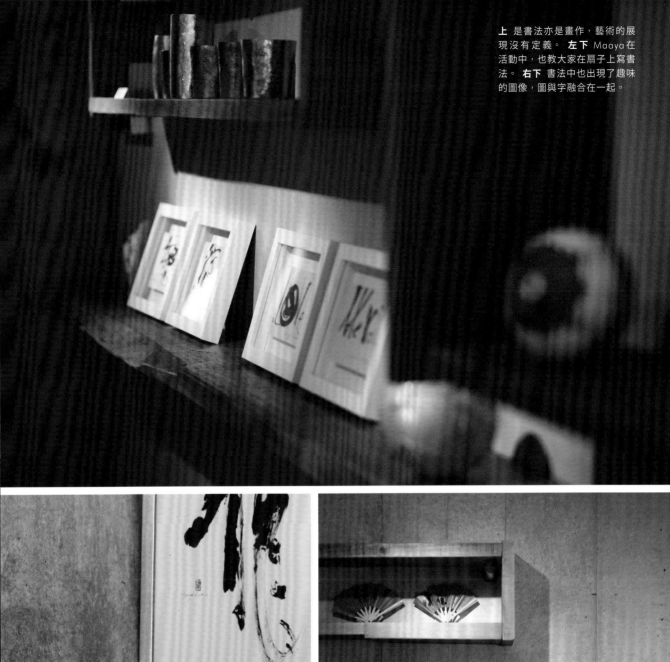

上 是書法亦是畫作，藝術的展現沒有定義。 **左下** Maaya 在活動中，也教大家在扇子上寫書法。 **右下** 書法中也出現了趣味的圖像，圖與字融合在一起。

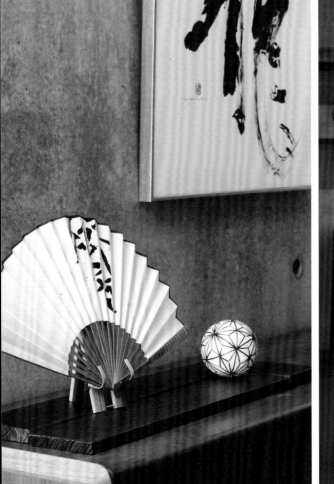

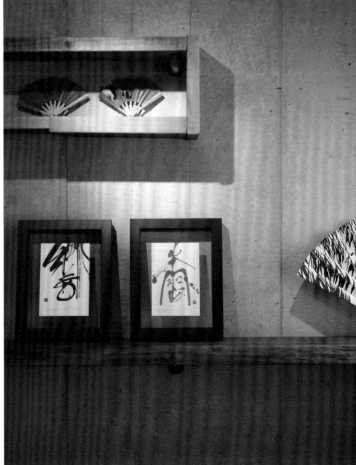

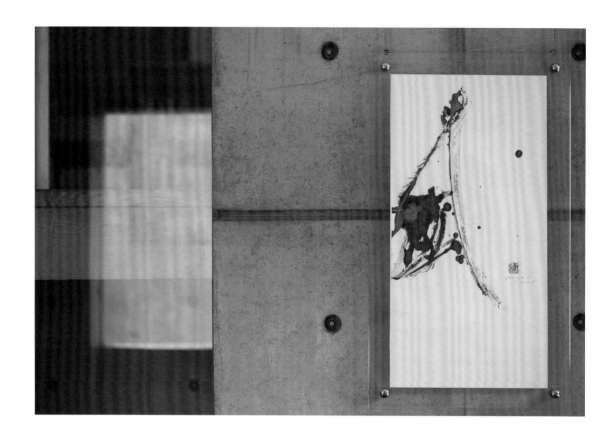

《風》

來無影去無蹤，我們看不到風，然而風卻真真實實地存在於我們的生活中。在 Maaya 筆下，您可以感受到大自然中的「風」與心靈間的共鳴，彷彿空氣中顫動的粒子般時而奔放、時而溫柔。懸掛在一樓落地窗的左側，「風」字彷彿因窗外的微風，而往左偏移，靜靜地，倚靠著畫框，維持著似動非動的微妙平衡。

1 視線從一樓穿過窗戶，看見二樓會議室牆上，掛著騰飛的「龍」字。 2 大大的「拓」字，一如襲園所展現的開拓精神。 3 食堂裡總是充滿香氣，所以寫了「香」字。 4「一」的力量無限大，以法國大革命紀念碑為概念的創作。

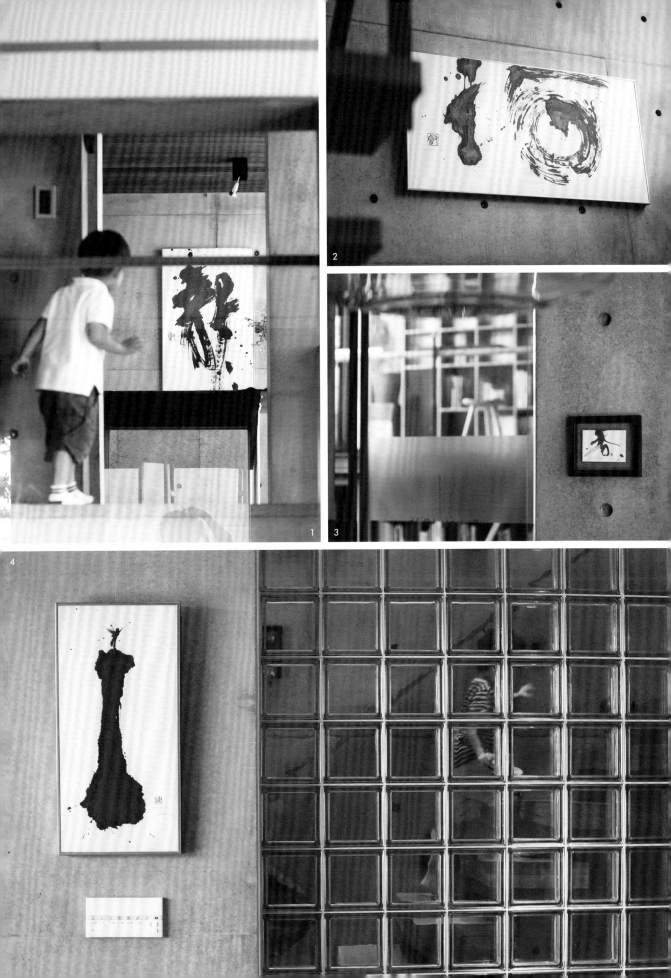

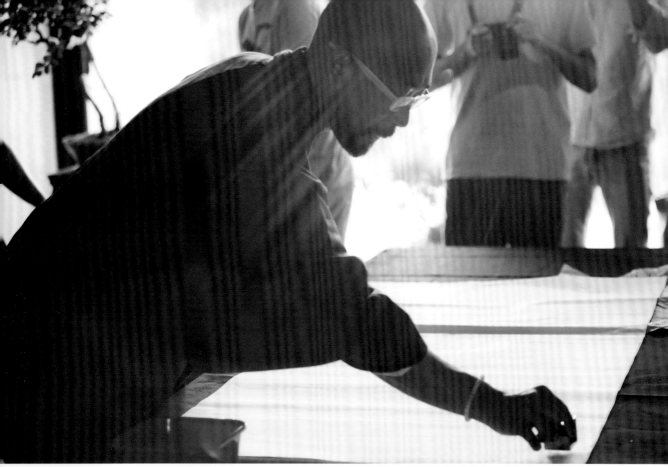

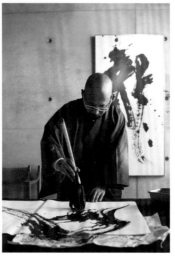

左頁 Maaya Wakasugi在襲園舉辦書道演出，當在桌前揮毫寫下「風」字，最末蓋上親手刻的朱印，落款完成作品。 右頁 Maaya將空間裡的體會，都轉換成書法的力道。

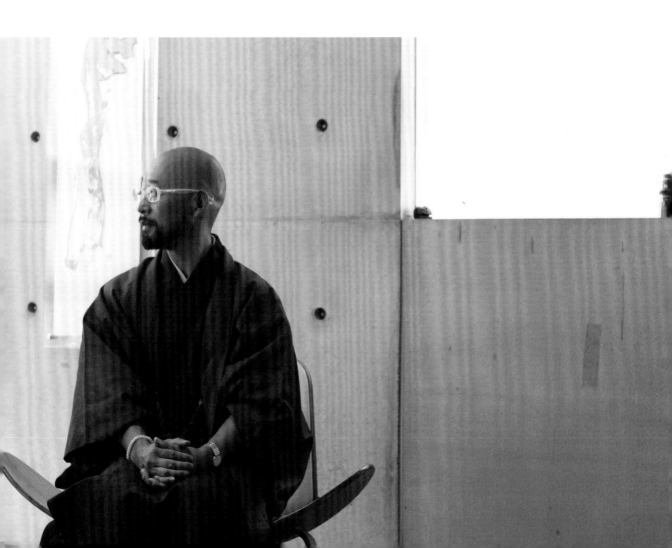

Viga's Diary
旅途日記

描繪溫暖，融化了彼此隔閡

建築與繪畫、書法極為類似，都在用一種無聲的語言，與人對話。就像熱愛插畫的Viga，她在留學京都的期間，她用一雙孩子般純真的雙眼，將旅行的故事紀錄在畫布上，讓人重新看待生活裡的點點滴滴，竟是如此溫暖。

在細膩的筆觸裡，Viga挖掘日常生活裡的風景，例如一片盛開的櫻花林、湖上的天鵝船，或是夏天的床之祭等，這些記憶片段透過Viga一點一滴的描繪，即使微小不足道，卻十分溫暖入心。佇足在她的畫作之前，總是不知不覺投入其中，感受到鼓舞的力量，內心深處獲得共鳴。

在Viga的繪畫裡，色彩是極為重要的元素，她的畫作無論尺寸大小，畫面幾乎是用許多細小的線條與小點構成，在重複堆疊的場景中，又藏有可愛的人物。

面對Viga的畫作，遠遠觀賞時只見一片森林，走進了細看，才發現森林裡的每一棵樹都有不同姿態，甚至還藏有許多意想不到的驚喜；這就像遊走襲園，各種角度都能帶來不同感受。

呂唯嘉Viga Lu／插畫家

土生土長的台灣插畫家，長期留學日本，現就讀京都造形藝術大學大學院博士班。2013年榮獲池田泉州銀行月曆原畫募集最優秀賞，畫作中記錄旅行中的點點滴滴，以及生活中的想像，色彩繽紛的畫風，時能溫暖人心。　www.facebook.com/myviga

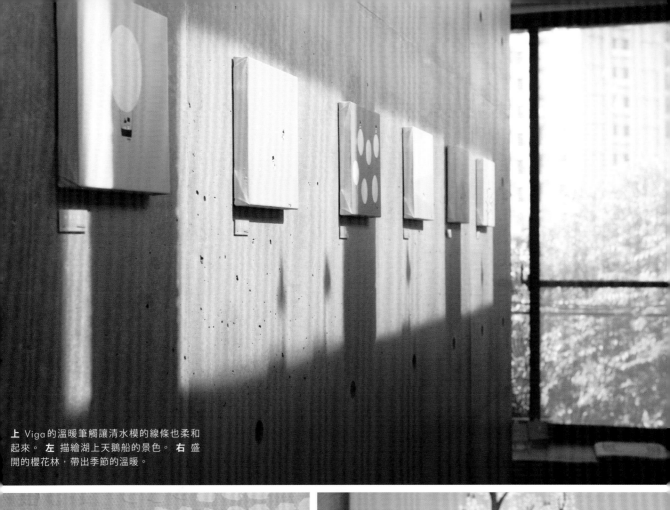

上 Viga 的溫暖筆觸讓清水模的線條也柔和起來。 左 描繪湖上天鵝船的景色。 右 盛開的櫻花林，帶出季節的溫暖。

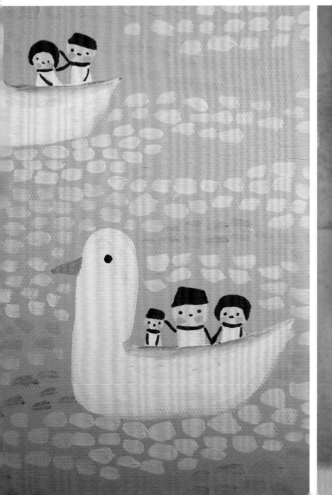

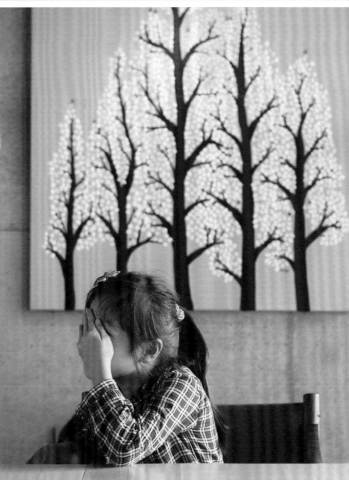

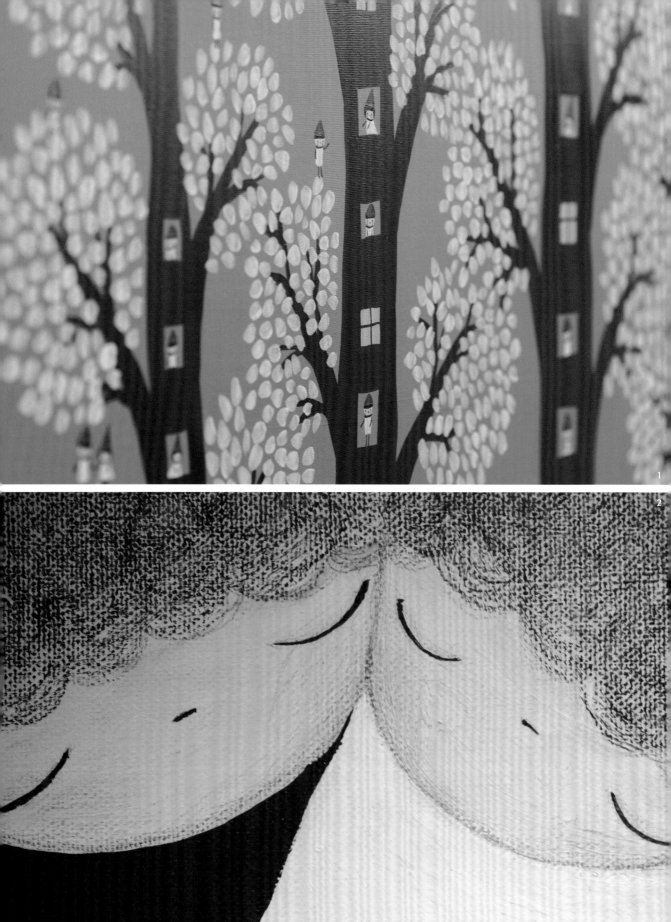

1 遠遠看是一片櫻花林，近看卻發現是一棟樹房子，這不正是襲園所描繪的理想？ 2 簡單的線條勾勒，卻能呈現出人與人之間互相信賴的溫暖。 3 生得醜腆可愛的Viga。 4 畫面當中總有小小的人物置身其中，Viga把人放得很小，把自然放得很大。 5 親自帶領解說的Viga，讓人更加身歷其境，投入畫家的想像。

人造天堂

肉片男孩的奇幻旅行

　　眼睛窟窿佈滿血絲的男孩，頭上卻頂著一片大自然，而在那層疊的山嶺之間，可見樹蛙、穿山甲、變色龍、貓頭鷹等動物，也有涼亭與橋樑等人工建築，這幅作品是藝術家吳衍震在九份駐村期間所創作，主題環扣著自然與生態，風格雖然跳脫，但理念卻與襄園不謀而合。

　　具有深厚的陶藝與油畫基礎的藝術家吳衍震，作品多次在美展獲獎。從油畫創作一路走來，吳衍震在2012年後的創作風格急遽轉變，開始大量運用潮流文化裡的各種元素，例如卡通、公仔等，用貼近現代人的語法，表達反思抗議的聲音。

　　在這一系列作品當中，頂著公仔形象、卻有著叛逆性格的「肉片男孩」，最令人印象深刻。肉片男孩是藝術家吳衍震以自身為藍本所創造，而角色的命名亦即反應50年代台灣孩子的成長過程，那備受限制與壓抑的環境，宛如任人宰割的肉片一般。透過一連串卡通式的油畫，吳衍震以襄園為舞台，集結歷年創作的各個階段，以「人造天堂」主題，將從小到大在學校、家庭或社會所遇見的種種荒謬，編織成一趟奇幻的冒險旅行。

　　在這系列的作品中，藝術家以大膽鮮豔的色彩、巨大的冰淇淋，比喻充斥人工甘味的現今社會，並將這些元素對比大自然的花草、動物等，反省人類對自然可敬可鄙的種種作為，同時也提醒著，珍惜現下風景。

吳衍震／藝術家
1966出生於台灣雲林，具有深厚陶瓷與西畫基礎，油畫作品多次入選美展，曾獲2008年中部美展油畫類優選收藏獎，2007年國際藝術協會美展第一名，以肉片男孩角色舉辦多次個展，如【人造天堂】、【肉片專賣店】等，另類風格在反思中帶有幽默。
www.wuyencheng.com

1　肉片男孩的各種公仔創作。　2《嫁給克里斯的馬子》
的雕塑。　3　活動層架與框架，成為有趣的藝術舞台。

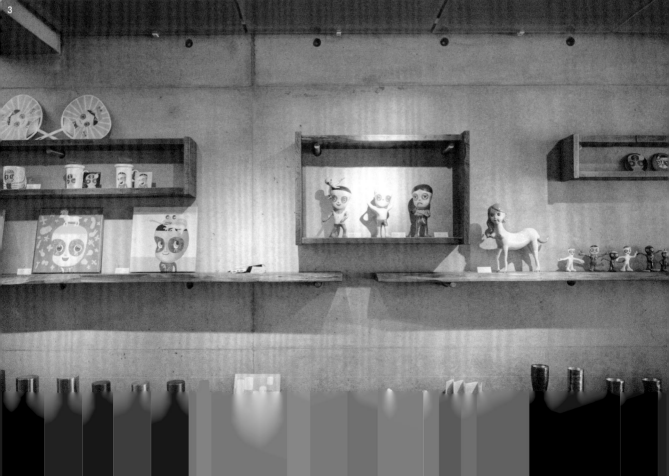

5 肉片男孩腦袋上的風景,得自九份駐村時的靈感。 6 藝術家吳衍震在分享會上,直接用食材在點心上創作。 7 講座茶會供應的點心,是襲園的點心師傅特別製作。 8 遊走空間,肉片男孩的喜怒哀樂與牆上的光影變化形成呼應。 **左頁** 藝術家用創作喚醒關注台灣生態。

9

10 11

《肉片男孩，50年代孩子的記憶》

每個人心裡應該都住著一個長不大的小男孩，肉片男孩（Meat Boy）是藝術家吳衍震創作出來的虛擬角色，是藝術家童年的自我投射。吳衍震藉由肉片這一種已經沒有生命、且註定是要被吞噬的食材，反諷在社會與教育體制下任由宰割的人生，而吳衍震在肉片男孩身上，呈現出青春無敵的原始力量，以戲謔手法對抗人性的黑暗面。

在一系列以肉片男孩為主角的創作中，吳衍震也開始了一個帶著肉片男孩去旅行的計劃，走進台灣各鄉鎮或村莊，以外來者的身份觀察台灣本土的風景，藉此喚醒人與自然、環境的關係。

9 肉片男孩以青春無敵對抗體制黑暗面，近看可以發現肉片男孩腦袋裡還有一個迷你版。 10 藝術家用詼諧幽默手法抗議被綁死在椅子上的教育。 11 男孩身上的肉片紋理是他的代表象徵。 12.13 與藝術家面對面，了解創作更深層的一面。

京都工藝之美

日本老鋪——金網つじ、開化堂、朝日燒

　　襲園的這場展出，與其說是一場工藝展，不如說是將職人的一日實地搬到大家的眼前。就在幾疊榻榻米大小的空間裡，彷彿職人灌注全神的宇宙，讓人親眼目睹工藝是如何在雙手裡誕生。

　　在金網的編織中，藝匠在完全沒有任何模具的條件下，靠著雙手與手工具的熟練搭配，製作出一只精緻的金網茶漏；在手轉動轆轤的過程，陶土逐漸被塑成茶碗，從無到有的過程全靠雙手進行；而已經傳承第六代的開化堂，其金具要經過127道手續，其手工捶打而成的茶筒，簡約洗鍊至極的器型，絲毫沒有任何機關，單靠筒蓋與筒身之間恰到好處的吻合，緩緩下沉達到氣密效果，更是令人難以想像，這般精巧完全不仰賴儀

器，職人的五感已被鍛鍊得極為敏銳。

　　工業化改變人類的生產方式，曾經是日日使用的工藝，有不少淹沒在大量製造的潮流裡，逐漸消逝在生活中。面對此現象，開化堂、金網つじ、朝日燒，卻願意代代相傳奉獻於工藝，或許令人不解。然而，金網つじ（kanaami-tsuji）第二代目辻徹曾說：「我不是藝術家是匠人，做完一個用具後，要保證持續做出同一品質，這是匠人應堅守的自尊心。」卻也道述職人守護傳統的真性情，而選擇走上這一條漫長孤獨的道路，器物背後所隱藏的甘苦，想必也只有製作者自己才會明白吧。或許，對他們而言，持續生產這些器物，不僅在於傳承工藝，更在延續京都傳統生活的美學吧。

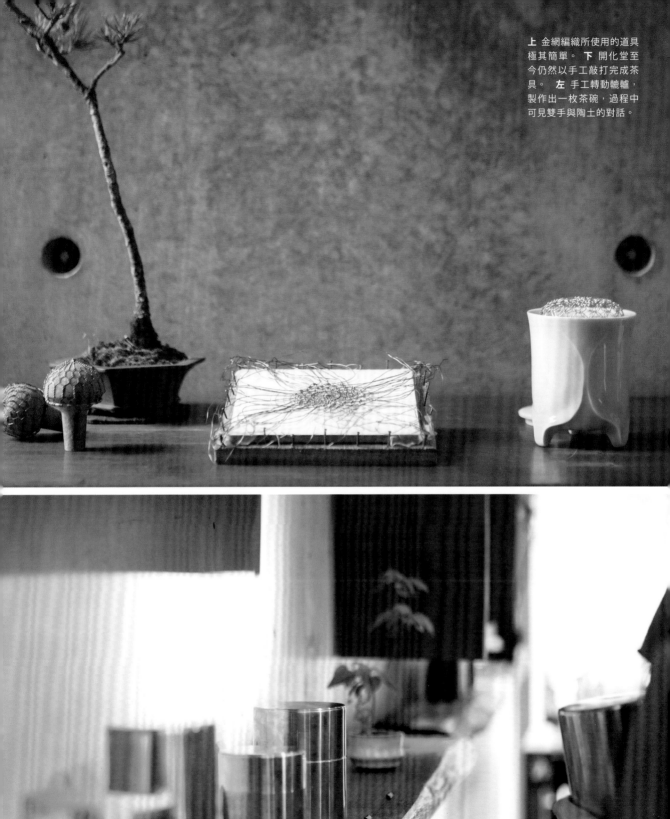

上 金網編織所使用的道具極其簡單。 下 開化堂至今仍然以手工敲打完成茶具。 左 手工轉動轆轤,製作出一枚茶碗,過程中可見雙手與陶土的對話。

金網つじ
辻 徹

Toru Tsuji

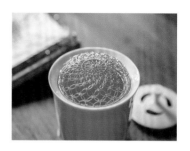

金網つじ（kanaami-tsuji）第二代目辻徹，高校畢業後，曾在成衣業界工作三年，也曾旅居牙買加。回國之後從事家業「金網つじ」至今。辻先生以「製作能融入現代生活的商品」為概念，採用手工進行金網製品的製作。同時在「配角的品格」這樣的創作理念下，為了製作出讓人們在使用器具的同時能感受到舒適的金網製品，每日精進自己的技術。

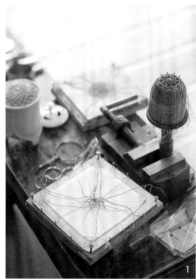

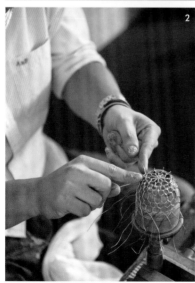

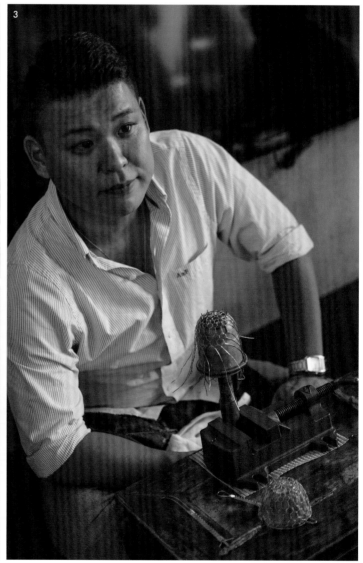

1 製作金網的輔助工具五花八門，不同造型、織法的金網所使用的道具也不盡相同。 2 即使指緣和指甲因長期編織金網而磨裂也不以為意，相反地，辻先生以傳承京都工藝為傲。 3 辻先生將各式輔助器具帶到台灣，並現場展演，為來到襲園的朋友們示範各種金網的編織方法。 上 將京都的百年工藝——金網つじ與朝日燒互相搭配，結合出豐富的美感。

開化堂
八木隆裕
Takahiro Yagi

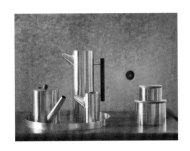

開化堂第六代目，從小一路看著自家工坊的工作至今，大致上已經由身體去感受到了何謂開化堂。八木先生想把這十年間所學到的工法，提升到無須思考仍可動手的境界，同時提升它的精確度。有機會的話不僅是圓筒茶罐，也想挑戰新的製作技術。

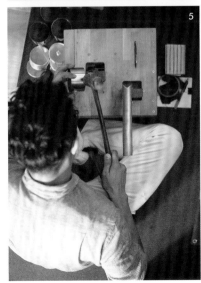

4 製作金工的輔助檯座，可以結合各式輔具，製作出不同造型、曲線的金工作品，是八木家不可或缺的珍寶。 5 敲打茶筒的過程並不會發出太過尖銳的噪音，每一次地敲擊都沈穩而專注。 6 向大家示範金工作品製程的八木先生。 上 散發迷人光澤的開化堂茶具組。

朝日燒

松林佑典 Yusuke Matsubayashi

朝日燒第十六代傳人，從二十五歲起以陶藝作家的身分開始活動，主要
以日本茶道的茶碗為中心進行製作，將傳統的朝日燒技術作為基礎，以
調和自古以來的茶道美學以及現代的感性作為目標進行製作，另以總監
的身分對朝日燒工坊進行新的嘗試，如和丹麥的設計師合作，以及製作
新的茶器等。

7　從可隨身攜帶的轆轤與工整地排列著的工具組，可以看出松林先生對陶藝的敬重，就連墊在下方的方巾都體現著講究的職人
精神。　8　只要這樣擱著，便能使環境保持整潔，職人的巧思不但體現在作品中，連創作的過程，都無處不有。　9　松林先生當天
為大家示範了拉坯與修坯等技巧，令人歎為觀止。

10 風趣的辻徹先生熱情地向大家介紹著菊紋銅織豆腐漏勺與其製作方式。 11.12 八木隆裕與松林佑典向大家分享著開化堂與朝日燒的品牌故事。

空間的滋養力量
設計師家生活

京都的家　　　一間町屋，一座京都的濃縮

新竹窩村自宅　回到村落，回到日常之美

京都的家

一間町屋，一座京都的濃縮

在京都，從巷弄到建築，以及人們的生活方式，
就像回到古中國，那個工藝與空間、生活、節氣，分不開的時代，
住在京都的日子與體驗，默默影響襲園的設計，
也使得襲園的一身衣裝沾染著京都的氣息。

在京都的家，位在距離清水寺不遠的巷弄，是一棟傳統的木造町家，這些房子以住店形式存在，門戶面對道路，裡頭空間多半狹長，庭院只能藏在中間的地方。町家不知存在多久，但結構依舊完好挺立，並保持舊式拉門格局、泥牆、榻榻米，這房子所有的材質上都有時間的刻度、都在說故事，房子本身就是京都的濃縮。

住在町屋裡的人家，許多都是承襲了好幾代以上，居住的傳統就這麼毫不保留地延續下來。因此，修築這棟房子時，自然也沿用了當地的工藝，例如手造和紙、金網編織等，而食器棚裡使用的道具，無論是一個籃子或是一枚杯子，不少都是來自百年老舖所製，居家離不開工藝，這在京都是很理所當然的事。

房子裡所用的椅子、書桌或衣箱等，有不少是從古物商那兒買來的老件，木質家具上被使用與風化的痕跡，待在這棟屋子裡一陣子，就會感覺所有材質都在與人呼應，充滿了情感。或許，這也默默影響襲園的設計，穿插在建築當中的珊瑚岩、壓艙石、鳥踏木等材料，都是一種歷史書寫，讓房子有被時間陳釀的味道。

最初，京都是模仿中國唐朝洛陽而建的城市，如今，這座城市跨越了千年時間，將古中國的形象保存下來，甚至已逝的中國古代人文宅第的精神，也在這裡重新被發現。京都的老，更添風華。總是能讓人深陷在一種氛圍，前一秒還踩在當下，下一秒，時空卻已倒退千年之遙，就是這麼我行我素地活著，彷彿時間不曾造成任何一絲影響。用時間累積醞釀的京都氛圍，讓這座城市極為純粹。京都就是京都，沒有第二個名字。

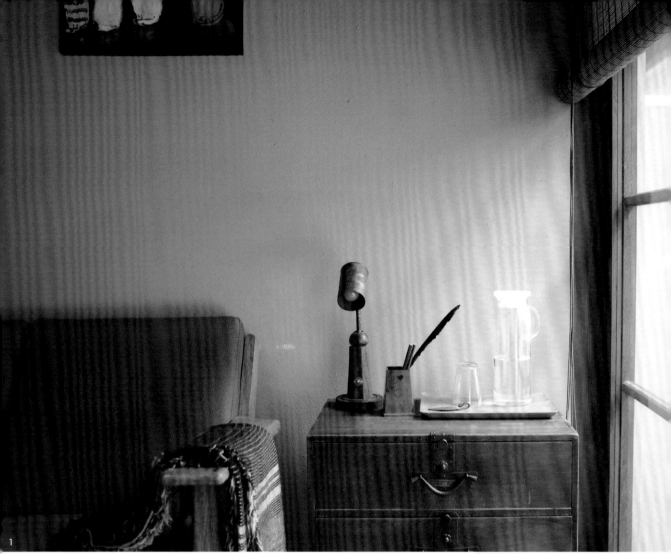

1 町家保留的古老格局，房子裡
依舊使用泥牆、紙拉門。放上跳
蚤市場發現的燈具，古意盎然。
2 在京都的家，是路地（巷弄）
裡的古老町家。 3 藝術家親手刻
的門牌，慎重掛上主人的名字，
是對家宅的尊敬與重視。**左頁** 京
都人的生活重視節氣。花就是最
好的代表。

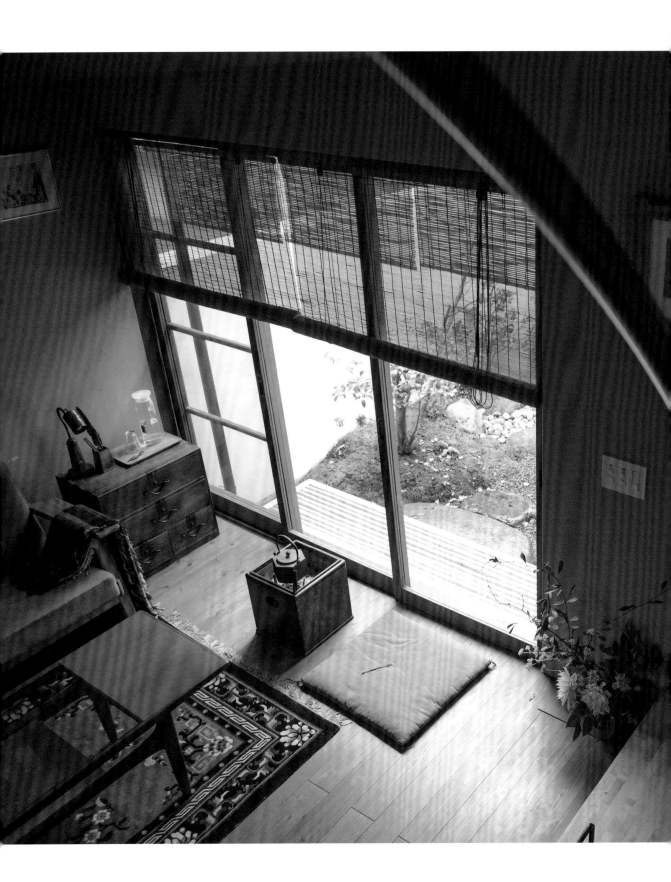

4 往二樓的梯間重新修築，扶手以簡約的一條鐵替代。
5 重視生活中的器物，一只花瓶或是一枚香盒，都能讓人把玩許久，也看見工藝的精神。 6 在榻榻米上的木箱火爐，是茶道的重要道具。 7 古老的樑柱上吊著新造的燈具，也是京都傳統金網編織工藝。

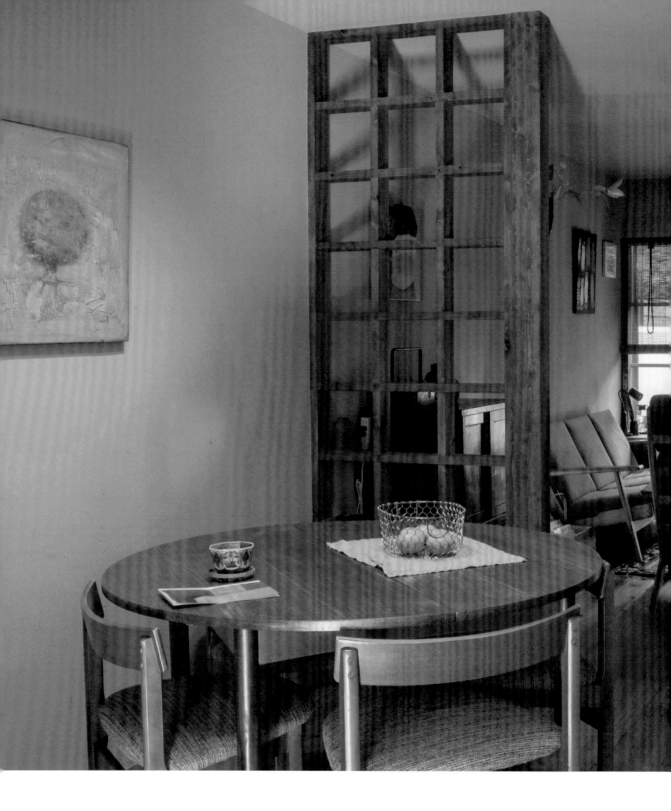

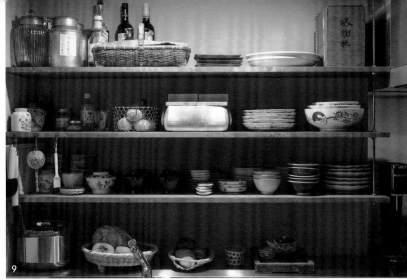

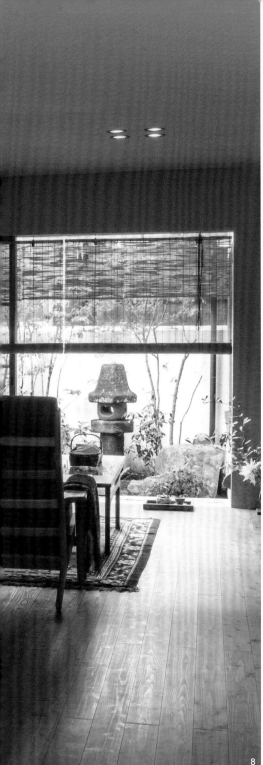

8 餐廳是一個簡單的圓桌，僅只是用格子屏風與起居室區隔。 9 生活使用器物一覽無遺，食器棚不只是收納，更是展示這家人的生活方式。 10 古時候使用的衣箱，變成入口玄關櫃來使用，適切有韻。 11 從古物商尋來的老木櫃與書桌，讓書房有了歲月之感。

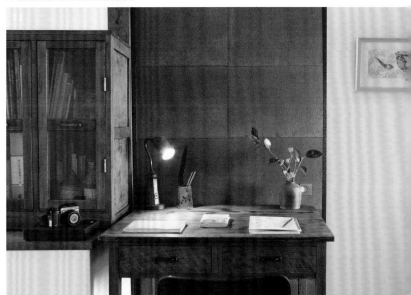

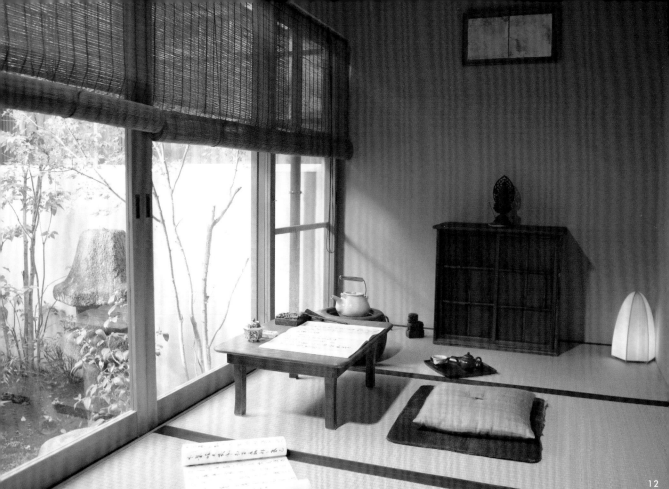

12

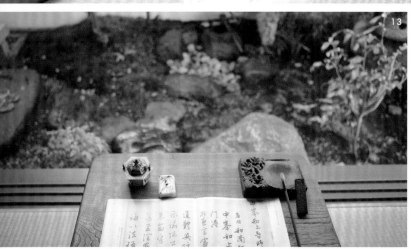

13

14

12 和室和客廳共用一個庭院，是茶空間也是書法世界。13 面對著四季庭院，享用著歲月靜好的況味。14 主臥空間，保留京都原有的手拉門做為隔間，和紙與取手都是出於職人之手。15 蘆葦簾用於戶外空間，除隔熱遮陽之外，也是遮避屋內空間，保有隱私的素材。16 竹簾用於室內空間，篩過的日光映在手紙拉門上，讓光影也加入空間的展演。17 町家房子的牆壁還是保持泥塑感，只不過塗抹的材料換成了環保健康的硅藻土。18 重新黏貼的拉門，特地請京都藝術家畑野渡手漉和紙，紋理之間充滿了表情。19 拉門上的手把跳脫傳統，鑲嵌手工玻璃可以穿透燈光，提示裡頭是否有人。

《房子裡的素材與工藝》

為了保持傳統，法規對於町家的建築外貌或是空間格局都有詳盡規範，這是住進
町家的人所應遵守的責任與義務，也是京都至今能保持傳統居住方式的原因。也
是因為如此，町家無論牆壁塗抹的材質、地板的榻榻米、紙拉門隔間、手工編織
的竹簾等生活物件，都可看見傳統工藝的痕跡。

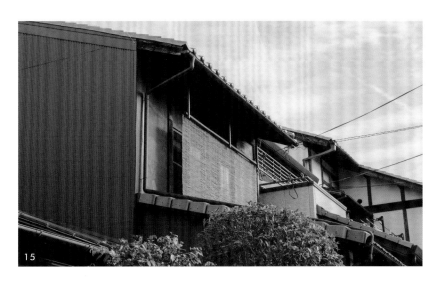

蘆葦戶外簾

室內用竹簾

硅藻土

拉門和紙

鑲嵌手工玻璃取手

新竹窩村自宅

回到村落，回到日常之美

窩村是以「村落」概念而設計的集村農舍，這個村落很像小時候成長的眷村，

小小的村子裡頭，每一戶人家的關係緊密，孩子們都玩在一起，

去河裡撈魚、抓泥鰍、去樹上捕蟬。

可以說，這個家是為孩子而準備的，為閒來無事的光陰而準備。

餐桌，空間的核心。

與襄園相同，這棟房子裡，所有空間的定位與開窗，都依照生活的角度思考。窩村的廚房也與起居室結合，變成一個整體。一進到房子，從玄關到榻榻米室的縱軸，從廚房到起居室的橫軸，餐桌就位在十字的交會上，是空間的核心。在這個空間以上，二樓是孩子們共有的活動空間，而主人臥室則放在房子的最下層，是最穩定而安靜的角落。

茶的概念也落實在生活裡。遊走在空間，隨處都有一張桌或一張椅，可以停下來喝一口茶，而一樓利用突出的窗角設計的一間小室，有榻榻米、地爐、壁龕、木柱，這些元素組合起來，就是一間具體而微的茶屋。夜晚，在茶屋裡，起炭煮水，聽水在壺中沸騰，聲若松濤，即使窗外一片漆黑，但風景的想像卻在心中凝聚成形。

停頓，感受緩慢。

廚房旁邊的牆，一整片都是用輕薄鐵板打造的格子，這是食器棚，也是書櫃，是生活的陳列。這道牆壁上，藏書、藏茶、也藏器，所有家裡所使用的東西，幾乎都包容在這結構裡，隨時可以拿取。而旁邊，就是上下空間的樓梯，這樓梯也像襄園的龍骨梯那般，特意設計了三個轉折，可供坐落閱讀與眺望溪谷的平台。

只不過，這樓梯的結構較為不同，採用的是單點支撐，梯體與牆壁脫開，上下左右都保持良好的穿透，提供空間重要的採光與通風，也是拿取棚內物件的設計。走上樓梯的時候，明顯發現梯階的第一踏特別不同，那是以整棵檜木挖鑿出來，材質與茶室的平台連成一氣，將不同空間結合起來的意圖強烈，是有趣的嘗試。

不管是這座樓梯或是房子的任何空間，都有許多隨坐隨臥的設計。尤其主臥，衛浴打破了隔間，直接連通到庭院，沐浴之際，戶外有涼風襲來，蛙鳴與流螢相伴，這個全然開放空間，卸下了拘束，容納了天地與閒靜。

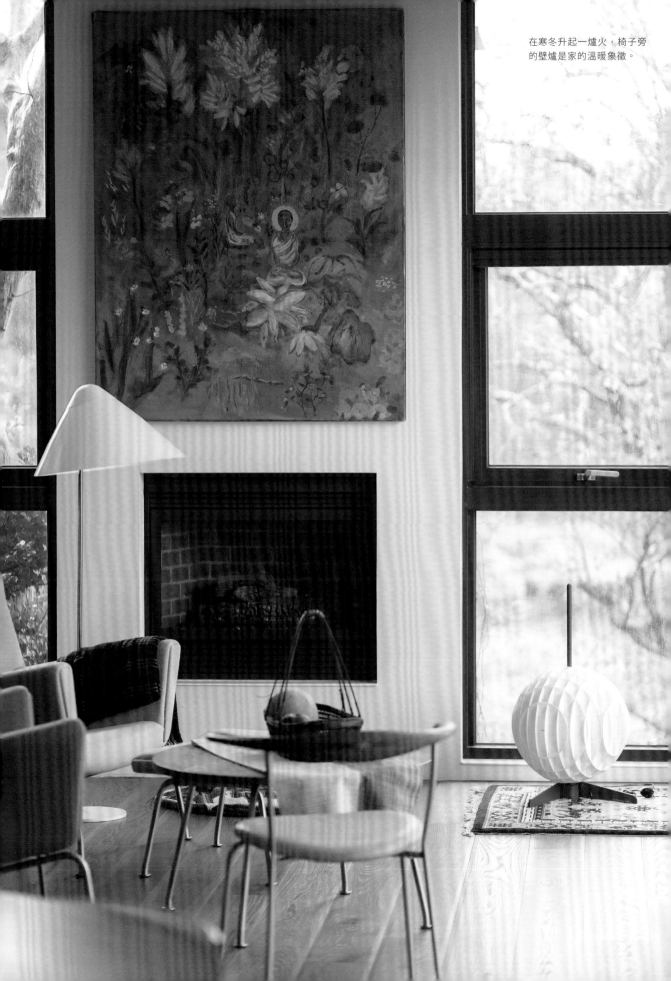

在寒冬升起一爐火，椅子旁
的壁爐是家的溫暖象徵。

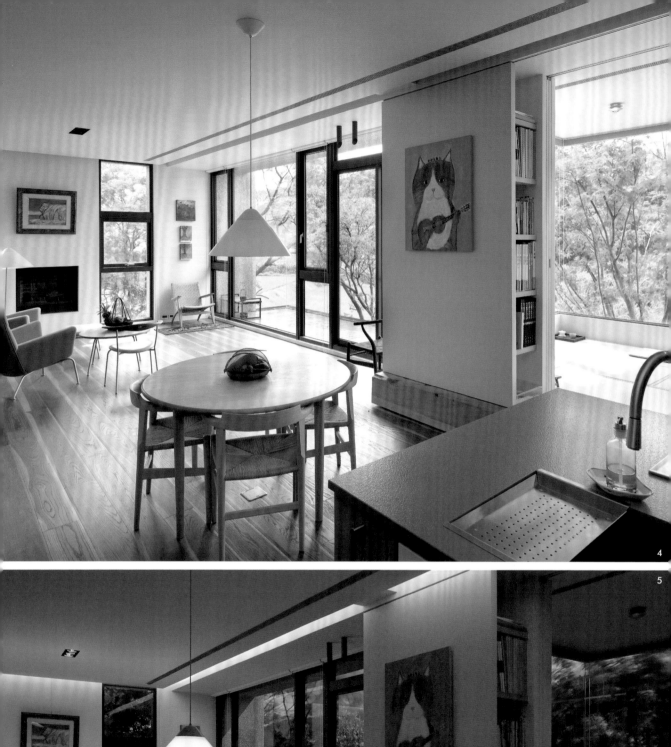

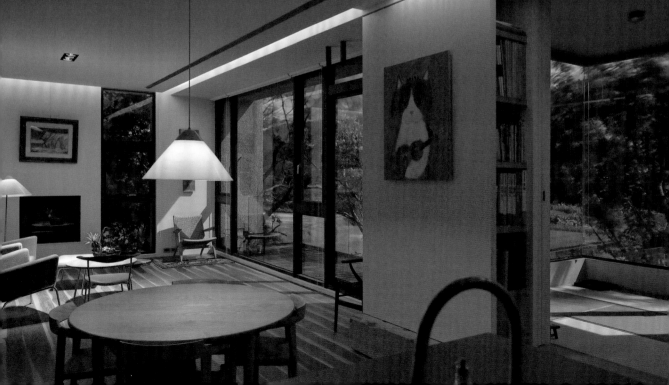

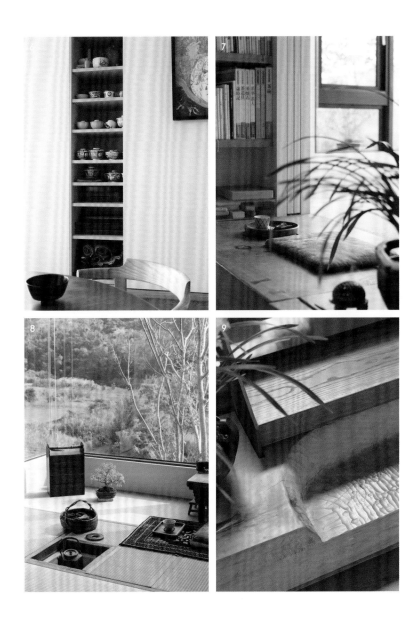

4 日光空間——窗戶凸出的位置，利用書架區隔，設計成可獨立的茶屋。 5 月影空間——月光下的家，與日間對照，相同的空間卻展現更多光影層次。 6 隔間牆隱藏收納功能，拉開隱藏門片，即見收藏的茶道具。 7 兩塊榫接的檜木，擔負起銜接空間的功能，將茶屋與樓梯結合。 8 茶屋與山景對望，目送河灣過水。 9 第一踏階特別不同，是從和室空間延伸過來的檜木刻鑿而成。

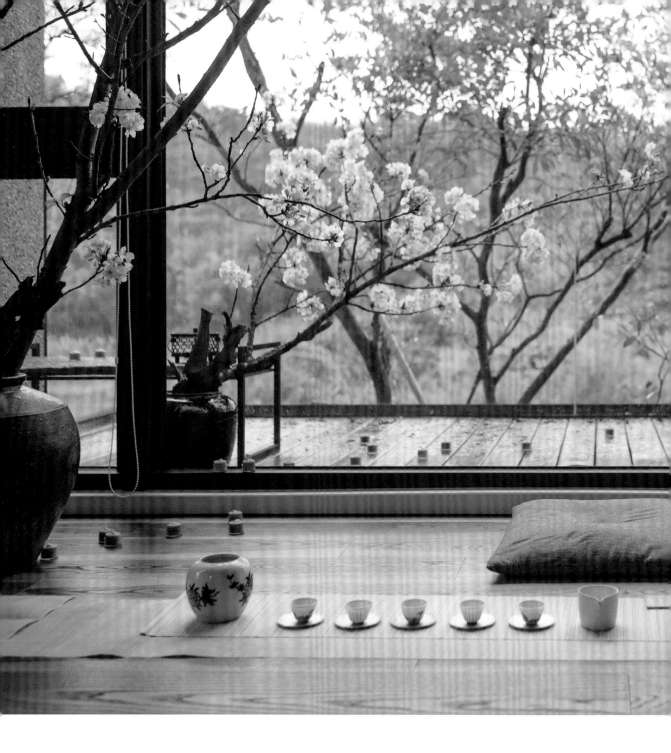

《春分，家之茶席》

從唐朝、元朝、明朝到英國工業時代，茶無論在東方或西方都經歷多次革命，而茶在現代生活又能帶來什麼樣的不同，這是龔園與窩村的空間中，一直不斷討論的課題。輕巧的活動家具被挪開後，起居室就讓出來，成為完整的茶席空間，在這場以春天為主題的聚會中，只是用櫻花簡單佈置，室內與窗外的風景彼此相映，人即使身處空間，卻也能感受到天地自然。

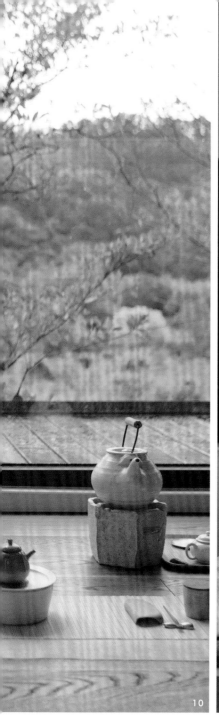

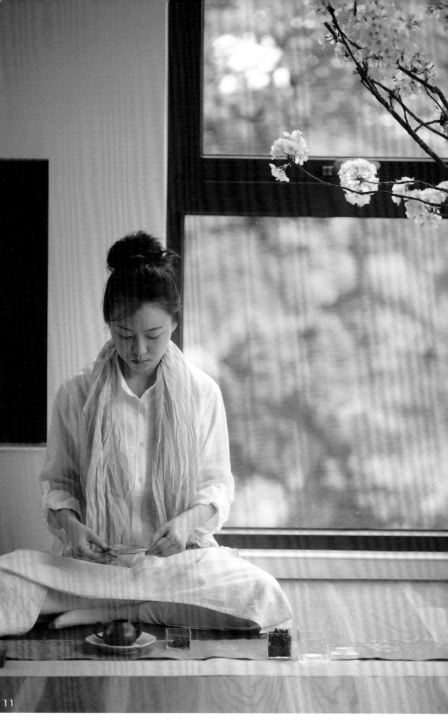

10 與天地、季節呼應的一場茶席。 11 茶是生活的一部份,任何角落都可以坐下來喝一杯茶。 12 入口處用書法寫下茶會主題,字裡行間是一種體悟。 13 櫻花的粉白氣息把空間帶回了自然。

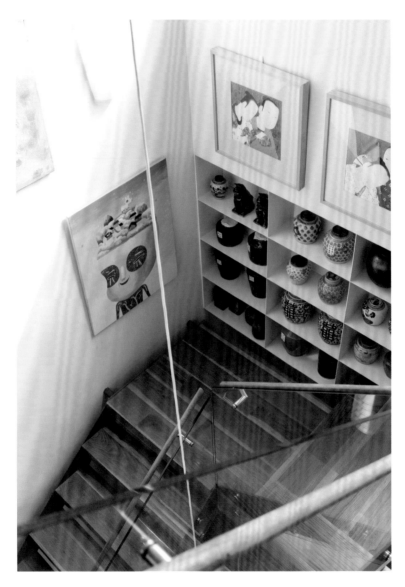

樓梯間是取物與展示的設備。

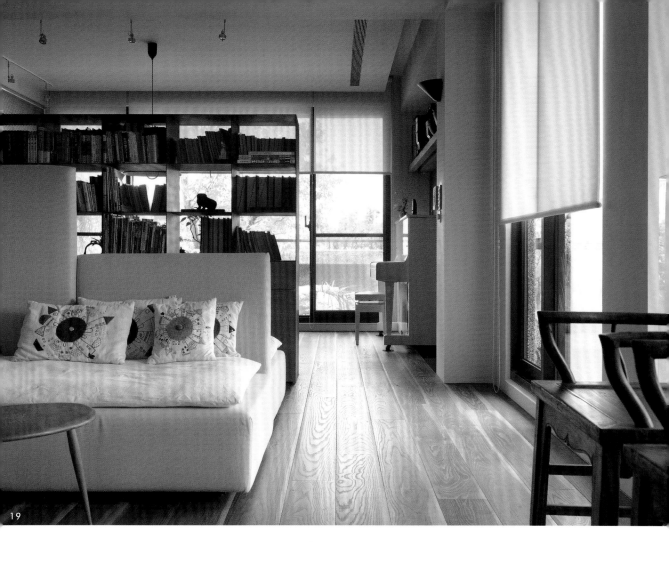

19 二樓是孩子的活動空間,用書架區隔出後方的書房。 20.21 書房使用中式老家具,書桌面對著窗景,是寫書法或泡茶的靜心角落。 22 無論是襲園或是窩村,古琴與書法茶道總是共存在同一空間。

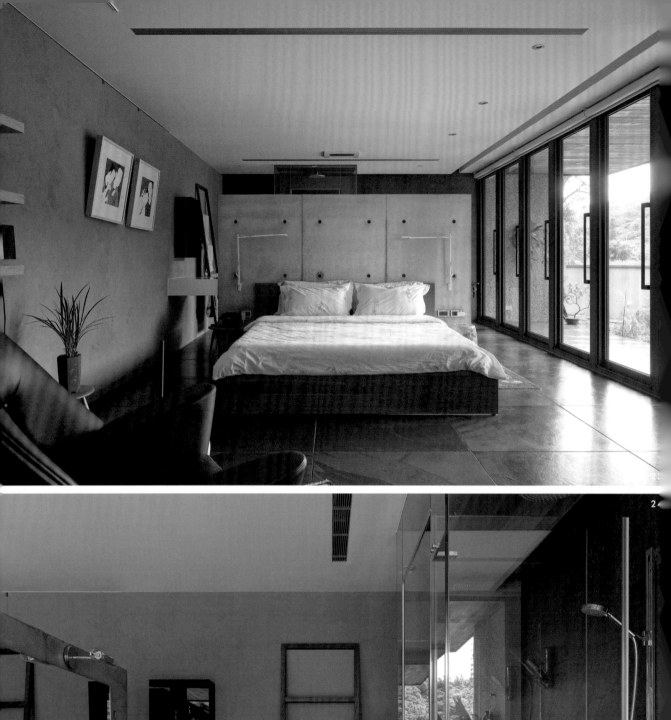
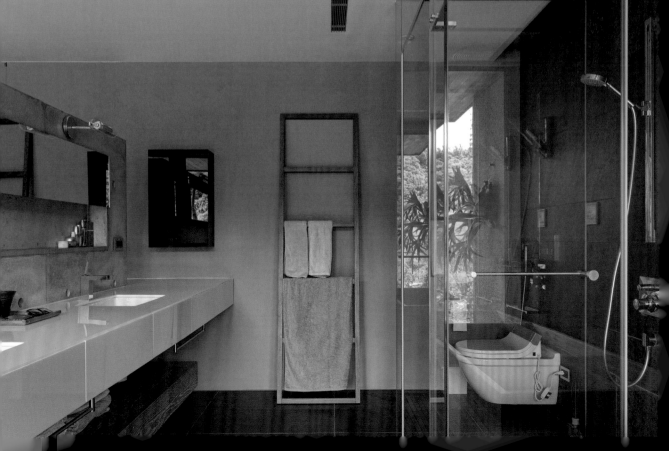

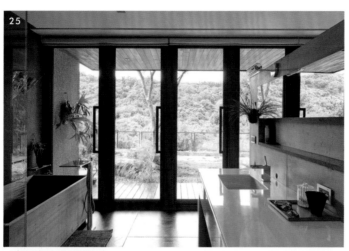

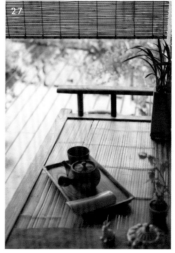

23 主臥位在地下空間，半高的清水模牆後方就是衛浴，通透設計打破空間的束縛。 24 浴室表現出穿透感，機能俱全，卻又添加了風景。 25 打開落地窗，就能享受沐浴在天地的感覺。 26 帶有香氣的肖楠浴缸，提升了泡澡的情趣。 27 庭院角落用中國老竹榻與京都的蘆葦簾，營造出睡午覺的閑靜。

極致清水模
工法＋素材
家具與燈光

素材、家具、燈光　　　　展現空間的感知與觸覺

工法‧龍骨梯、懸臂梯　　建構迴遊的兩種方法

工法‧清水模　　　　　　回應工藝本質的建築

素材、家具
燈光

<div style="text-align:right">1</div>

展現空間的感知與觸覺

細部在創造接觸，人與建築的面對面，從踏進地面的冰涼觸感、握著扶手的溫暖木質，
或是從一盞燈光的暗示，邀請走向早已備妥的椅座；
清水模建築雖然不語，卻透過家具、燈光與素材，滿足採光、隔音、隔熱種種機能要求。
遊走在建築內部，每個角落皆有不同目的性，但你無須解說導覽，
抵達一個空間時，它在這裡是希望你專注、還是致使你放鬆？直覺會帶領你。

戶外清水模牆
將螺絲孔填補起來，防止雨水滲入。

室內清水模牆
保留螺絲孔可以掛置。

STYLE 1

空 間 素 材

從室外的珊瑚岩，到地板的安山岩，或是踩踏的原木地板，從內到外所用素材皆是取之自然。尤其，襲園所用的木頭，不少是台灣原生種，例如生長在中低海拔的台灣櫸木，生長在台灣高山的二葉松、深山樵夫劈砍的赤松，或是舊時的電線桿的鳥踏木，這些木頭皆由台灣孕育，都具有堅韌生命力。

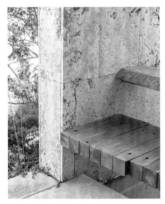
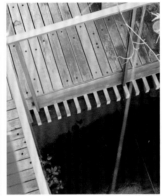
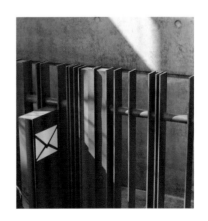

鳥踏木

鳥踏木是指早期電線桿的橫木。大多使用櫸木或樟木製造。鳥踏木在一樓南側陽台鋪面，採活動式設計，利用地板不鏽鋼軌，與鳥踏木兩端的凹槽相扣，可方便清掃落葉。

ITEM

室 外 空 間

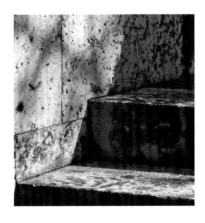
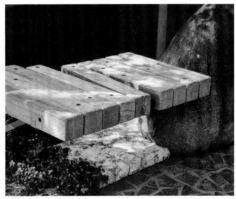

珊瑚岩

外梯階的踏階與牆面使用珊瑚岩，天然孔洞的陰影表情豐富，也是易於蔓生青苔。壁面較為平整，梯階則採用燒面處理。

條碼欄杆

欄杆用黑色鐵片焊接而成，間距刻意有緊有疏，像條碼一般，視覺上增加節奏感。

── 銅 · 石 材 ── 木 材 ──

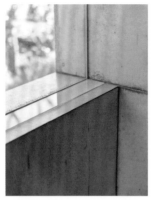

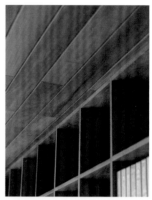

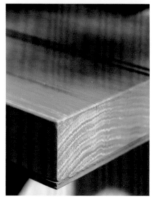

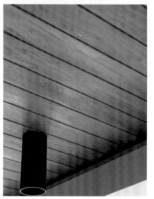

銅片基石（上）

顏色跳脫的矮牆，是用青銅特別
打造，自然的綠色銅鏽，與清水
模搭配形成對比，在建築中扮演
著基石，用以銘刻紀念落成。

天然石皮薄片（下）

用於地下一樓與三樓的櫃體門
片，有獨特紋理。

橡木踏階

龍骨梯與懸臂梯踏面材質，厚度
分別為9cm、4.5cm。

柚木天花板

為二手回收材，用於屋頂屋簷、
二樓與三樓天花板。

—— 玻 璃 —— —— 地 板 ——

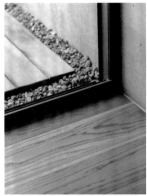

Low-e 節能玻璃（上）
用於全室，中空懸膜 Low-e 玻璃，
可以隔音、隔熱。

義大利手工玻璃磚（下）
透度澄澈的手工玻璃磚，在磚內
鍍入了銀漆，使光線折射效果更
好，線條感也更加俐落。

安山岩地板（上）
用於地下一樓空間。

板岩地板（下）
用於一樓藝廊與食堂空間。

橡木地板（上）
用於二樓梯間書牆過道與三樓空
間，拼接處採 V 型側角，踩踏間
增家觸感。

波隆地毯（下）
用於會議空間，為隔音材，防止
物件掉落或是拉拖椅子發出聲
響，亦是環保材。

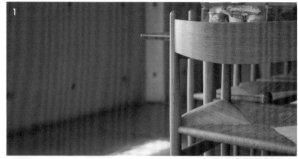

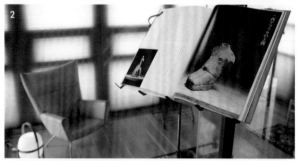

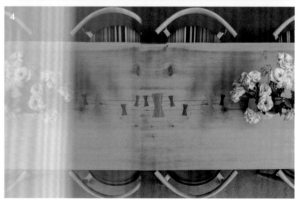

STYLE 2
室內家具

襲園所用的家具，無論是會議室的桌椅，或是食堂的餐桌椅、起居室的單人沙發，乃至三樓的長凳，大部分都是Carl Hansen & Søn‧PP Møbler，由Hans J. Wegner設計，包括經典的PP503 The Chair、CH36單椅、Shell Chair貝殼單人沙發椅、以及Chinese Chair中式長椅。襲園之所以特別鍾愛Hans J. Wegner，乃因Hans J. Wegner超越了單純的設計，而以現代工藝賦予中式家具新的生命。

另外，襲園也有不少源自台灣的木藝，那多是出自水顏木房的工藝家魏榮明之手。水顏木房以舊木做為創作素材、家具做為創作形態，將木頭的親和力放置在常民文化的應用家具裡。因材料的不同，及數量與尺寸的限制，他容許以拼湊的趣味，展現舊木料的張力，那不僅是一種惜物的態度，也傳達親和友善質樸的內涵。

1 餐桌與餐椅是CH327與CH36，椅面採用紙藤編織。 2 三樓擺放了單椅CH445，成為該空間的視覺焦點。 3 以矮圓几加上3張經典單椅（Shell Chair與CH28），讓動線遊走不受拘束。 4 既定的一張普通大桌，水顏木坊為其添增幾道不規則的蝴蝶榫，材料的趣味性就被彰顯出來。搭配的CH36餐椅特別選用布料椅面，跳脫的色彩增加了活潑度。

櫸木門片
將櫸木剖成八片後拼接而成的厚實大門,上頭還鑲嵌了蝴蝶榫。

咕咕椅
像是貓頭鷹的表情,將把手隱藏起來成為兩個洞,便於搬移。

水母椅
使用質地硬卻輕巧的山毛櫸做成,椅面設計像是承接臀部的弧度。由於座椅沒有方向性,轉身拿書非常流暢,是最適合放在走廊圖書館的椅子。

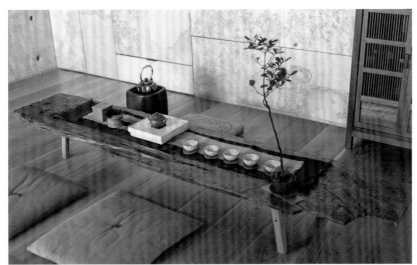

赤松桌板
板子來自山上,是樵夫用斧頭劈成,原始粗獷而有力道的表情。老木料透過拼貼、小小立體的蝴蝶榫,增添許多令人玩味的細部。

室 內 燈 光

人白天在外活動，夜晚則返入屋內，因為這樣的習性，讓我們習慣於陽光下思考建築，而忽略了建築入夜後應該如何展現他的樣貌。襲園的夜間照明都以實用考量，卻也牽動著角落氛圍的營造。

機能性的燈具，例如樓梯、陽台的照明，燈具多鑲嵌在低台度的牆面，有些燈具則是扮演視線焦點，例如餐桌吊燈、洽談圓桌吊燈、樓梯平台挑高處吊燈等，這些燈具除了照明外，其造型鮮明，與空間形成平衡。

另外，也有可移動的燈具，這類燈具的功用類似「行燈」，可以在任何停駐角落，立即營造出氛圍，這概念也像建築「處處是茶席」的主張。

壁燈
懸崖的照明有兩種，一是天花板下照亮空間的氣體發射燈，另一是懸在半空中的壁燈。

TIP TOP 燈
廚房窗邊的兩盞飛碟燈，是 Jørgen Gammelgaard 設計，用來照亮餐檯上的飯菜。

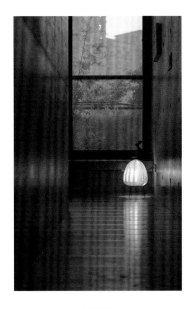

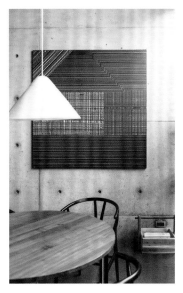

地燈
懸壁梯的燈光安裝在腳邊，低微卻提供足夠的引導照明。

野口勇 Akari 紙燈籠
這類可被移動的小型燈具，作用如同「行燈」，可用來營造角落氣氛。

OPALA 吊燈
Hans J.Wegner設計，地下室設計中心的服務台，燈具與家具搭配圍塑出聚焦的感覺。

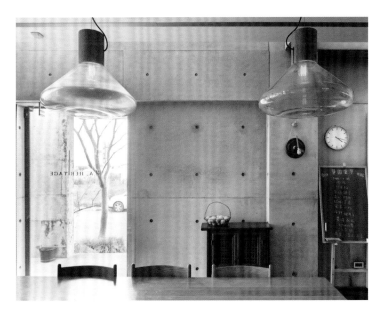

PANDUL TIP TOP 燈
懸掛在三樓梯間的燈，希望給予一直垂直的感覺，選用這樣表現性強的燈具，也在塑造端景。

手工玻璃餐桌燈
藝術家打造的手工玻璃燈具，厚實溫潤的質地，無論有沒有開燈，都展現主角般的存在感。

工法 ——
龍骨梯、懸臂梯

2

建構迴遊的兩種方法

襲園所創造的迴游動線中，樓梯扮演著極為重要的角色，
而順應著建築的走勢，建築內部用了兩種工法，建造出兩支樓梯，
各自有不同風貌，各自創造出不同的遊走興味。

襲園內部的上下，是由兩支樓梯所支撐，在懸崖大挑空的樓梯稱「龍骨梯」，沿著山壁Ｚ形攀爬的叫「懸臂梯」，這兩支樓梯的樣態截然不同，不僅與空間的親疏關係不同，就連施工的方法不盡相同。

龍骨梯，顧名思義是因為梯體的支撐，主要來自猶如脊椎般的鋼構。龍骨梯是在建築澆灌完畢之後，後續於現場施工完成，整體結構僅靠上下兩個端點支撐，與建築無太大關係，因此不需預留任何套件。

從一樓美術館空間開始，龍骨梯往上5階可到一平台，平台向前延伸成為走廊；接著再往上5階，又是另一平台，可銜接食堂；再轉折往上走9階，第三座平台現身，向右銜接會議室，向左延伸為圖書館走廊。最再經由一道外門進入半露天陽台。龍骨梯身負銜接各個空間的任務，因為錯層關係以及轉折平台，梯階與地坪高程計算必須相當縝密。

與龍骨梯的性格截然不同，懸臂梯的施作卻是與建築息息相關。懸臂梯的外觀相當簡潔，階梯只靠單側支撐，像是一隻手臂伸出，因此稱為「懸臂梯」。

懸臂梯直接從牆面長出，沒有其餘的支撐架構，主要是因為在綁紮鋼筋的同時，就已經將樓梯的支撐結構也鎖在鋼筋上。等待拆模後，再由木工師傅安裝上木板，完成如今的面貌。在簡約柔軟的表情下，有著強韌的支撐架構。懸臂梯由於單側靠牆，另一側天生具有開放性，再加上梯階與梯階之間的透空，使梯體本身的通透性十足，容易打破樓梯間的封閉感。

也因此，樓梯間成為重要的採光設施，在一樓美術館空間與二樓的展間，靠梯間的牆壁都採用手工玻璃磚，都是考慮到引光功能，這同時也讓樓梯穿梭於山壁之間，不會感覺封閉窄小。

玻璃磚銜接的隙縫極小，有賴牆壁的垂直線必須精準，由此可見清水模施工的細緻程度。

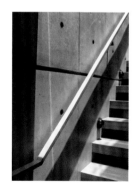

懸臂梯的結構隱藏在牆壁裡，採用預埋方式施工，跟著鋼筋與板模工程一起建築完成。

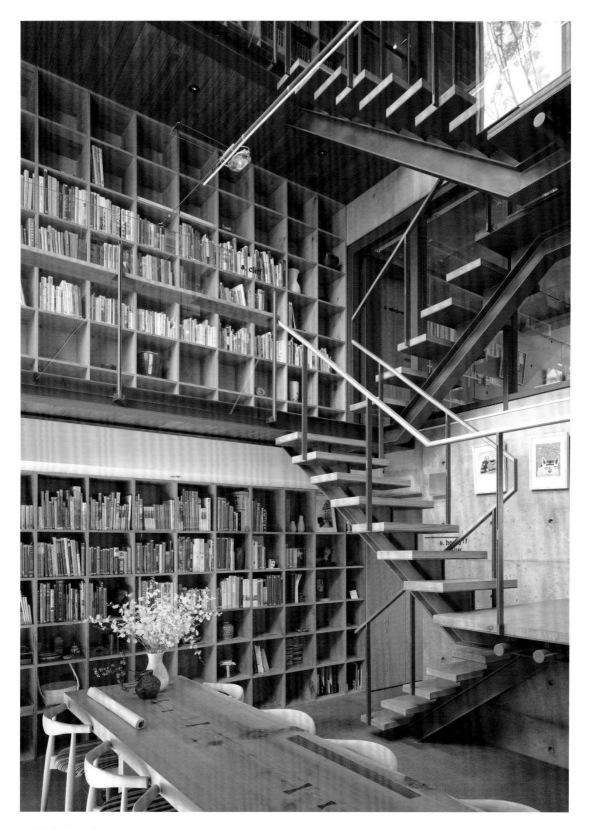

懸空的龍骨梯只靠上下兩端點支撐，自體支撐的鋼骨結構，使得施工可以排除在建築結構之外。

轉折相當多的龍骨梯，難在梯階計算，必須與錯層地板相對應。

STYLE 1

龍 骨 梯

踏階

踏階為鋼板加上木地板，冷硬的鋼鐵表情因此柔軟，踩踏間也更舒服。

扶手

細緻的扶手，是由單片鋼板轉折而成，握把處加上木條，增添溫潤。

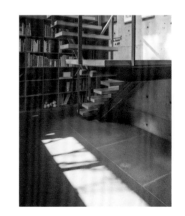

鋼構骨架

龍骨梯主結構，為整座梯的主要支撐力。

採用單側支撐的懸臂梯，具有十足的開放感，也打破了樓梯「間」的印象。

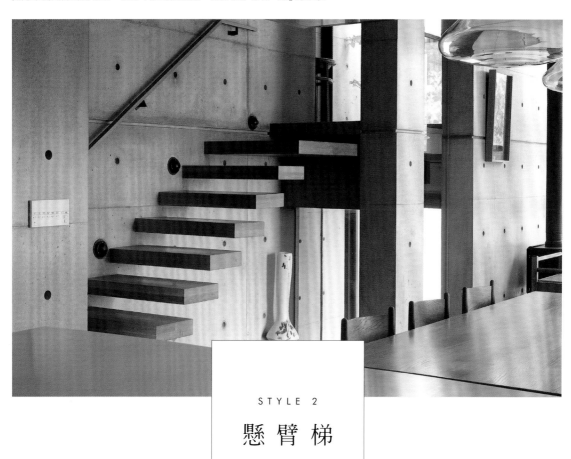

STYLE 2

懸 臂 梯

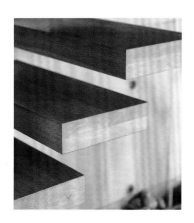

踏階

看似全實木的梯階，實際上是由二條圓形實心鋼柱外覆木頭而成。

扶手

內嵌式鋼板塑成的扶手，木質包覆隱藏了金屬感，與梯階的木質更呼應。

工法——
清水模

<div style="text-align: right">3</div>

回應工藝本質的建築

清水模是流動的水泥凝固而成，外表不再有油漆或磁磚覆蓋，顯露出材質最本來的樣貌。
清水模的外相由心而生，就像人之本性，
如果沒有好好鍛鍊本性，不論穿上多華貴的外衣，也無法掩蓋鄙俗。

襲園是一座全清水模建築，從看得見的地方，到看不見的地方，都是採用一致的工法，由於灌造清水模的成敗只有一次機會，所以襲園在動工之前，不管是空間的劃分、門戶的位置、管線的排列、設備的預理或介面的銜接，它對任何事情都早有定案，自我要求尺寸精確，就連毫釐之差也不容許。在襲園看來，清水模所彰顯的是「把簡單的事做到最好」的職人精神。

何為職人的精神？襲園以為那是極其簡單的道理。假使這件工作有一千個細節，就把這一千個細節都做到位，從頭到尾貫注在每個單一動作，達到應當的標準，這就是了。真要說什麼是清水模的精髓，大概就是施作者的態度吧。

清水模以本質回應設計者的要求，同樣地，也要求設計者專情相待。清水模的主要構成包括了藥劑、砂石、水泥、爐石、飛灰等，由於每個地區的材料特性不盡相同，再加上當地環境特性，這使得灌造每一棟清水模之前，都必須經過反覆測試，直到調整到最佳狀態……這時，真正的勝負才要開始。

受到溫度、濕度、材料、運輸種種因素影響，每一場次灌造清水模的經驗都是獨一無二，這也造就了清水模的不可複製性，清水模也像人用雙手所造的工藝品，每一個都是原創。

通過種種歷練，藝匠最終藉助水泥所塑造的空間，展現了水泥的生命力。因為材質與工法自然形成的表情，分割線、螺絲孔、細微氣泡、深淺色澤，作品所呈現的樸素不完美之美，充滿了生命力量。清水模完工不再加入表面修飾，沒有粉刷、美容，真正的清水模應是不畏展現本質。

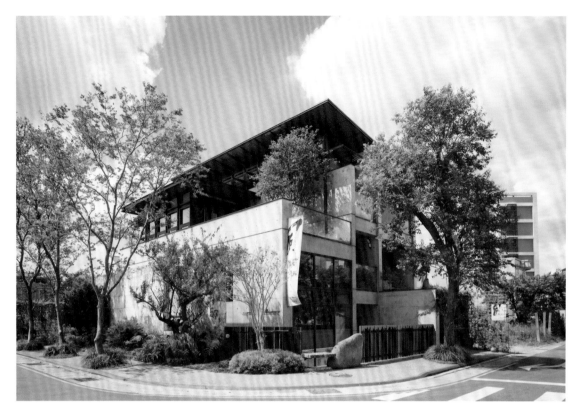

清水模是屬於職人級的建築，有著嚴謹的計算與近乎潔癖的建造過程。

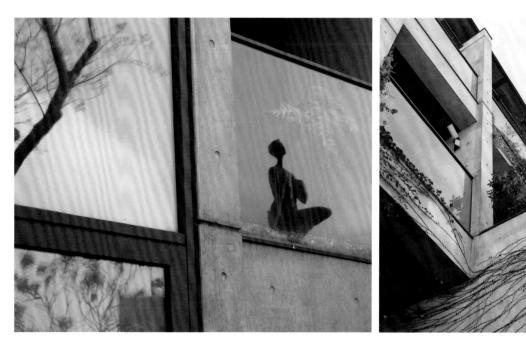

外牆除了設計泛水板防止髒污隨雨水流下，也使用滲透型防水漆做表層處理。

細 節 規 劃

　　一棟清水模建築必須協調許多工種，鋼筋、設備、預拌廠、機電、幫浦壓送等等，缺一不可。不過，清水模的整合工作並非是在施工現場才開始，而是在圖面設計之初，就必須集合這些專業者，將所要實踐的內容，化為精確的數字尺寸，該隱藏的必須預埋，該顯露的要預留，這些都必須設想好了，才能開始動作。襲園希望建築的生命是長久的，在設計上不僅考慮現階段的呈現，也將往後可能發生的狀況也考慮進來，像是滴水線與泛水板的設計，可避免雨水垂流造成外觀的髒污，僅僅是細節，卻關係美的存續。

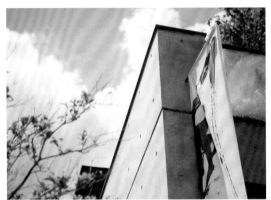

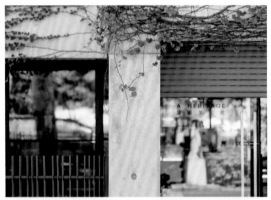

泛水板
在牆面或是樓層的頂端，必須加上微凸牆面的金屬蓋板，使雨水不會沿著建築牆面垂流，造成日後髒污痕跡。

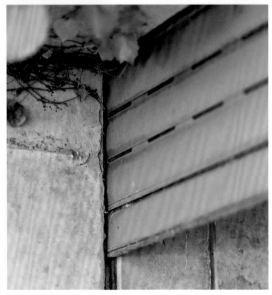

捲門溝槽
施工之前必須整合所有設備，包括選用的捲門廠牌、安裝方式為何，例如事先預留了溝槽，使軌道可以藏於其中，簡約的背後來自於這樣細膩的思考。

全棟E化

施工之前,所有使用設備都必須定案,大致設備的安裝預留,小至插頭面板的高程,像是圖中E化系統面板的預定位置也是事前計算好的。

螺絲孔(架)

板模與板模靠螺絲拴緊固定,拆模後留下的螺絲孔可選擇填抹或留下,留下孔洞可配合特殊組件,變成掛桿。

預埋設備

廁所內有許多設備,浴缸的出水口或水龍頭簡潔,馬桶的水箱沒有多餘的突出,是因為施工事先預埋。

清水模

表面細部

清水模考驗職人的手與心，從設計圖面開始，各項工種的整合及水泥砂漿的調配、施工過程的縝密，一個環節扣著一個環節，水泥砂漿的工作性與坍流速度，決定凝固是否一致；而板模更對完成面影響重大，怠於清潔管理，就可能脫模失敗。

澆灌的過程中，過度震動容易粒料分離產生「妊娠紋」，但是震動不完全的話，殘存空氣則會造成「蜂窩」。水泥車壓送時，如時間銜接不良，可能會造成「冷縫」；板模鎖固不牢靠，或是壓力過大，輕則造成「錯縫」，重則引發「爆模」然而，一些表面上的輕微起伏變化，並不需要刻意美容處理，適度的保留反倒替清水模增添了些許表情，

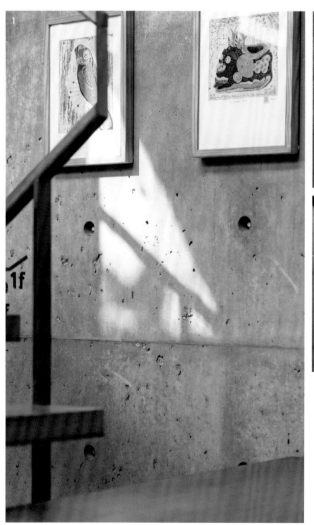

預留孔 vs. 氣泡

妊娠紋

分割與錯縫

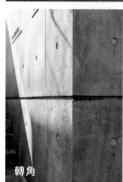

轉角

1 清水模表面並非完美光滑，懂得接納瑕疵，才能閱讀出美感。 2 一個個的圓洞是拴緊板模的螺絲所留下，氣泡孔則是自然生成的毛細孔。 3 過度震動可能產生粒料分離，造成大量紋路現象，被戲稱為清水模的妊娠紋。 4 考慮板模承受壓力，灌漿必須分次，大接縫代表一次灌漿的停止點，小接縫則來自板模的尺寸，而小接縫之間的錯縫，則是板模受壓造成。 5 牆的轉角線條如此筆直、銳利工整，得自施工前不斷調校垂直，以及施工中的嚴謹。

清 水 模
測 試 實 作

清水模施工最重要的兩種材料，一是模板，二是水泥。對於模板板片的選擇，襲園使用俗稱「黑板」的芬蘭板，由於表面塗有「酚脂」，可使拆膜表面具有微光的效果。在水泥的選用上，將混凝土磅數提升到4000磅，並加強攪動，使清水膜表面不致產生很多蜂窩與汽泡、減少粒料分離現象；而水泥配比的色調上，則是偏向灰藍色，相較偏黃或偏白的清水模，這更加適合襲園。

襲園選擇在春夏之際澆灌，因為那在梅雨之後、而颱風季之前，氣候最為穩定。為了讓澆灌可以順利，前後並進行了6次大小樣試驗，並製作1:1的打樣模型，實際試驗混凝土的狀況。

清水模樣品

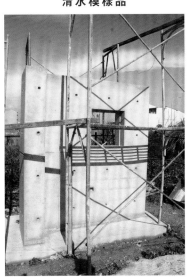

STEP 1　芬蘭板、鋼筋組立

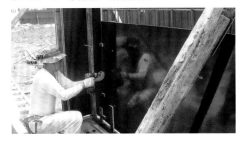

STEP 2　支撐構件組立

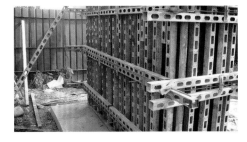

STEP 3　灌漿前——坍度試驗

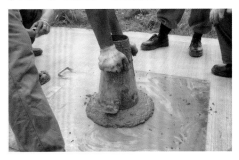

STEP 4　（上）灌漿器具　（下）灌漿——由下至上

附 錄 — 襲 園 基 本 資 料

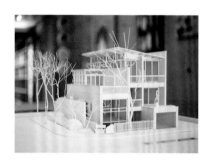

建築名稱　襲園美術館
用途　　　地下一層：辦公室
　　　　　　地上三層：美術館
基地面積　331.9m²
建築面積　173.5m²
樓地板面積　463m²
層數　　　4層
設計時間　2007年3月迄2008年6月
施工時間　2009年6月4日迄2012年6月6日
材料　　　外牆 — 主體結構：清水混凝土
　　　　　　　　　　　鋼構屋頂
　　　　　　開口 — 鐵件鋼構門窗：落地帷幕窗、落地窗門、
　　　　　　　　　　　　　　大門、採光天窗
　　　　　　　　　鋁門窗：橫拉窗及推射窗
　　　　　　　　　電動推設窗：屋頂側通風窗
　　　　　　　　　開口玻璃：中空懸膜Low-e節能玻璃
　　　　　　　　　捲窗機
　　　　　　室內 — 安山岩地坪板岩地坪、橡木地坪、柚木天花板
　　　　　　　　　台灣黃櫸實木、台灣二葉松書櫃
　　　　　　　　　義大利玻璃磚、天然石皮薄片
　　　　　　景觀 — 珊瑚背殼化石牆、古典米黃壁面與階梯

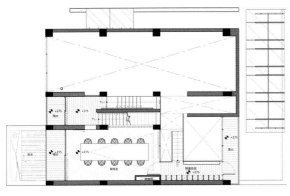

2 F

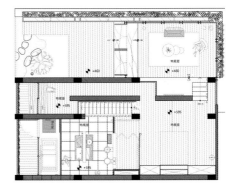

3 F

平
面
圖

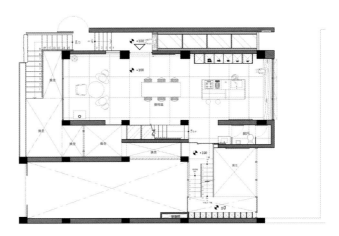

1 F

B 1

襲園

和美術館一起過生活

把工作、飲食、季節、職人與藝術
都裝進清水模建築裡

作者	李靜敏
攝影	游宏祥攝影工作室、盧中賢（京都）
設計	IF OFFICE
文字協力	李佳芳
校對	邱怡慈、李靜敏、李佳芳、詹雅蘭
責任編輯	詹雅蘭
行銷企劃	郭其彬、王綬晨、夏瑩芳、邱紹溢、張瓊瑜
	李明瑾、蔡瑋玲、陳雅雯
總編輯	葛雅茜
發行人	蘇拾平
出版	原點出版　Uni-Books
	Email　uni-books@andbooks.com.tw
	電話　（02）2718-2001
	傳真　（02）2718-1258
發行	大雁文化事業股份有限公司
	台北市松山區復興北路333號11樓之4
	www.andbooks.com.tw
	24小時傳真服務　（02）2718-1258
	讀者服務信箱Email　andbooks@andbooks.com.tw
	劃撥帳號　19983379
	戶名　大雁文化事業股份有限公司

初版一刷	2016年03月
初版三刷	2019年11月
定價	480元
ISBN	978-986-5657-68-0

襲園·和美術館一起過生活：把工作、飲食、季節、職人與藝術,都裝進清水模
建築裡 / 李靜敏著. -- 一版. -- 臺北市：原點出版 / 大雁文化發行, 2016.03
192面；19x26公分
ISBN 978-986-5657-68-0（精裝）
1.建築美術設計 2.空間設計 3.個案研究
921　　　　　　　　　　　　　105001955